视听语言

第二版

主　编　史晓燕　周宇
副主编　杜平　刘璞　涂燕平　陈晓茜　詹仲凯
参　编　韩淑萍　周晓莹　吕雯雯　齐乃庆　于志博

高等院校艺术学门类
"十四五"规划教材

ART DESIGN

华中科技大学出版社
http://www.hustp.com
中国·武汉

内容简介

本书包含六章：第一章为视听语言概论，第二章为镜头，第三章为轴线，第四章为场面调度，第五章为电影声音，第六章为剪辑技巧。本书编写的目的是联系近年来成功电影的特点来阐述视听语言艺术形式，研究它的语法和创作者的思维，为教学提供范本。本书的主要任务是将理论和实践加以整合，使其更加通俗便于理解，更加系统便于对照，更加贴近电影的特有规律，以适合有志于踏入视听语言领域的创作者来阅读。书中的范例大多来自近年来较为成功的电影作品，将其精彩的段落结合视听语言加以分析，方便读者掌握。

图书在版编目（CIP）数据

视听语言 / 史晓燕，周宇主编 . —2 版 . —武汉：华中科技大学出版社，2020.8（2023.1 重印）
ISBN 978-7-5680-6535-1

Ⅰ．①视… Ⅱ．①史…②周… Ⅲ．①电影语言 Ⅳ．① J90

中国版本图书馆 CIP 数据核字 (2020) 第 149657 号

视听语言（第二版）
Shiting Yuyan（Di-er Ban）

史晓燕　周　宇　主编

策划编辑：彭中军	
责任编辑：段亚萍	
封面设计：优　优	
责任监印：朱　玢	
出版发行：华中科技大学出版社（中国·武汉）	电话：（027）81321913
武汉市东湖新技术开发区华工科技园	邮编：430223

录排：华中科技大学惠友文印中心
印刷：湖北新华印务有限公司
开本：880 mm×1230 mm　1/16
印张：8
字数：239 千字
版次：2023 年 1 月第 2 版第 3 次印刷
定价：49.00 元

本书若有印装质量问题，请向出版社营销中心调换
全国免费服务热线：400-6679-118　竭诚为您服务
版权所有　侵权必究

前言
Preface

二十世纪在科学技术的引导下，世界发生了翻天覆地的变化，这一变化也推进了一项艺术的奇迹的发展，它就是电影。它第一次，也是终于实现了艺术家千百年的梦想：使艺术更加直观地展现在世人面前。有学者曾这样概括：十九世纪是文字的时代，二十世纪是影像的时代。电影史本身就是二十世纪历史的一个重要组成部分，富丽而炫目，间或残酷和沉重。电影这一艺术形式在短短几十年间从初级的、小众的游戏成长为人类迷人的艺术种类，拥有了自己的历史、自己的大师、自己的语言、自己的经典。

今天，电影代表着纯洁、率性、浪漫、思考、个性、娱乐。电影大师们运用一种独特而又魅惑的语言形式表达了他们所想要表达的一切，而这种语言就是视听语言。研究这种独特的语言形式就成为一件有意思而且有意义的事。

本书的目的是联系近年来成功电影自身的特点来阐述视听语言艺术形式，研究它的语法，研究创作者的思维。翻开厚厚的影视长卷，已经有无数资深的学者、行业的佼佼者积累了大量的经验和理论，闪烁着智慧的光芒。革新换代和批判性研究并不是本书的目的，书中引用的理论大多经过前人的论证并在创作实践中取得了成功的经验。本书的主要任务是将这些理论和实践加以整合，使其更加通俗便于理解，更加系统便于对照，更加贴近电影的特有规律，以适合有志于踏入视听语言领域的创作者来阅读。书中的范例大多来自于近年来较为成功的电影作品，将其精彩的段落结合视听语言加以分析，方便读者掌握。

在本书写作过程中，编者不断碰撞、交流，感到最为困难的不是理论的讲述，也不是影视作品的剖析，而是只能将流动的电影画面和声音用静止的文字描述——实际上想要用文字来复制一段电影是不可能的。为了尽量弥补这个缺憾，我们截取了大量的电影画面，配合文字的说明以求直观。但即使是这样，还是强烈建议读者自己去直接观看这些书中提到的影片，以得到更加感性、直观的认识。

今天我们在这里学习这门闪烁着时代光辉的艺术，并且在不久的将来，我们还要从事这种艺术的创作，应该说，这是一件既光荣又幸福的事。

编　者

2020 年 7 月

目录
Contents

第一章　视听语言概论 … 1

第一节　视听语言的概念 … 2

第二节　视听语言的构成和特点 … 3

第二章　镜头 … 7

第一节　构图 … 8

第二节　景别 … 10

第三节　镜头的摄法 … 17

第四节　焦距和焦点 … 36

第三章　轴线 … 43

第一节　轴线的概念和原则 … 44

第二节　关系轴线 … 46

第三节　运动轴线 … 59

第四节　越轴 … 64

第四章　场面调度 … 71

第一节　场面调度的概念 … 72

第二节　场面调度的组成 … 73

第三节　场面调度的技巧 … 81

第五章　电影声音 … 87

第一节　电影声音概述 … 88

第二节　电影声音的分类及其功能 … 90

第六章　剪辑技巧 ············ 97

第一节　剪辑概论 ············ 98
第二节　剪辑的镜头组接 ············ 105
第三节　动作剪辑及其技巧 ············ 112
第四节　场景转换 ············ 119

参考文献 ············ 121

第一章
视听语言概论

> **学习目标**
>
> 通过本章的学习，了解电影视听语言的概念，明确视听语言在电影中的作用。
>
> **学习重点**
>
> 本章重点了解什么是电影视听语言、电影声音及其功能。

视听语言是什么？这是在翻开这本书时我们无法回避的问题。方家谋士各说其词，我们不妨就让它的定义回归到最朴实的状态——视听语言即一种电影的语言。

电影是一种神奇的艺术形式，它描述的不仅仅是爱情、文化、战争、争议，它的描述也不止步于艺术，它是用一种特殊的语言表达电影所要表达的一切意义，这种语言包括镜头、色彩、光线、剪辑、音乐等诸多元素，这就是属于电影的视听语言。

第一节 视听语言的概念

希区柯克（悬疑片大师）对特吕弗（法国"新浪潮"主将）说，电影的功能主要是让观众激动，激动来自影片讲故事的方式，和一组组镜头排列的方式。这个方式就是视听语言。1941年，希区柯克执导的《深闺疑云》海报如图1-1-1所示。

视听语言就是利用视听刺激的各种编排向观众传达情绪的一种感性语言，同普通意义上的语言定义一样具有意义交换功能。

语言，必然有语法，这便是我们所熟知的各种镜头调度的方法和各种音乐运用的技巧。这些方法和技巧来自于人们长期的视觉和听觉实践，可以说是完全符合人们的欣赏习惯的。用一句专业一点的话来说，就是不用担心没有共同的意义区间，因为这些实践经验大多来自于人的本性和长期的研究积累。

作为导演的姜文在接受采访时说，"（电影拍摄时）我有成为一个乐队指挥的感觉，一声喇叭与一个特写镜头相应，一个远镜头等于暗示乐队轻轻演奏。面对优美景色，我运用色彩和光线，像一个画家那样……总之，银幕应该充满激情。"姜文执导的电影《太阳照常升起》剧照如图1-1-2所示。

从目前来说，我们关注的似乎很难说是形式还是内容，或者说是狭义的视听语言还是广义的视听语言。所谓狭义，就是镜头与镜头之间的组合；所谓广义，还要包含镜头里表现的内容——人物、行为、环境甚至是对白，即电影的剧作结构，又称蒙太奇思维。在广义的意义上讲，所有的影视作品都是由视听语言组合而成的文章，只不过这文章不仅仅存在于白纸之上了。视听语言是导演的必修课，但它不仅仅是电影工作者应该掌握的语言，也是电影观看者需要理解的语言。电影观看的过程，就是导演与观众或激烈或委婉的交流互动过程。

在中国的文化环境当中，有文化的人或者说读书人更爱一种曲折，一种东方的、儒教的委婉。这一点与西方是完全不同的。这就决定了西方的视听语言在语境的营造上同中国有着很大的差别。比方说，西方可能更注

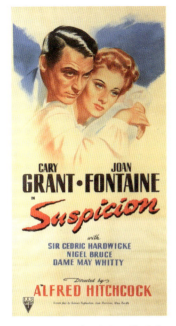
图 1-1-1 《深闺疑云》海报

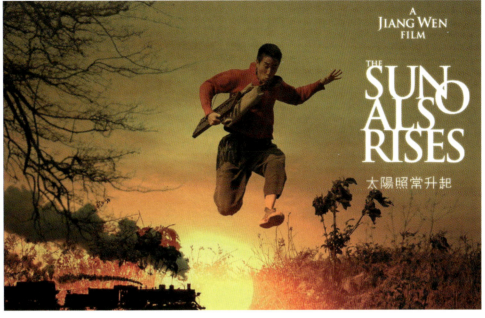
图 1-1-2 《太阳照常升起》剧照

重视觉和听觉的刺激，而中国人可能更喜欢故事本身，也就是更关注镜头呈现出的情节。所以，中国的视觉是有寓意的影像，是深刻的，而且其深刻性必须完全寓于故事中，而不是直白和热烈的。否则，很可能被有知识和思想的人士指斥为庸俗和无聊。这是中国特色的欣赏文化，不追求感官而要求思维。不过，随着生活方式的改变和文化的改变，这种欣赏文化也开始转变——好莱坞的标准成了世界的标准。唯一不变的是语法，语法是相通的，因为人的生理结构是相似的。

一部优秀的影片足以把观众的注意力完全集中在银幕上，以至于阿拉伯观众忘记了剥花生米，意大利观众忘记了吸香烟，法国观众忘记了跟邻座的人搭讪，希腊观众……而一部优秀影片的剧本选择、剧作结构和故事内容总是与电影视听语言密切相关的。

总而言之，视听语言实际上就是将影视作品的语言分为视觉元素和听觉元素，进而分解成构图、景深、色彩、影调、灯光、景别、运动、角度、机位、剪辑、对白、音响、音乐等元素。经过这样的分解以后，我们可以通过对这些基本元素的学习掌握动态影像制作的思路和技巧。

第二节 视听语言的构成和特点

一、视听语言的构成

正如前面所述，我们将视听语言分解成视觉元素和听觉元素来理解之后，就不难发现，视听语言和文字语

言、音乐语言一样，有语言元素，有语法，有修辞，是一个完整的科学体系。从大的方面，可以将视听语言分为影像、声音、剪辑三大部分。

影像的基本单位是镜头。一部故事片一般由 400～800 个镜头组成。技术上，镜头是摄影机开动到停止这段时间内经过一次曝光的胶片；从剪辑角度说，镜头是两个剪辑点之间的那段胶片。影像又可以分为构图、景深、色彩、影调、灯光、景别、运动、角度、机位 9 个元素，其中某些元素还可以进一步分出亚元素，比如运动可以分为镜头内运动、摄影机运动、剪辑运动等，此处不再赘述，后面章节进行详细讲解。《天堂电影院》海报如图 1-2-1 所示。

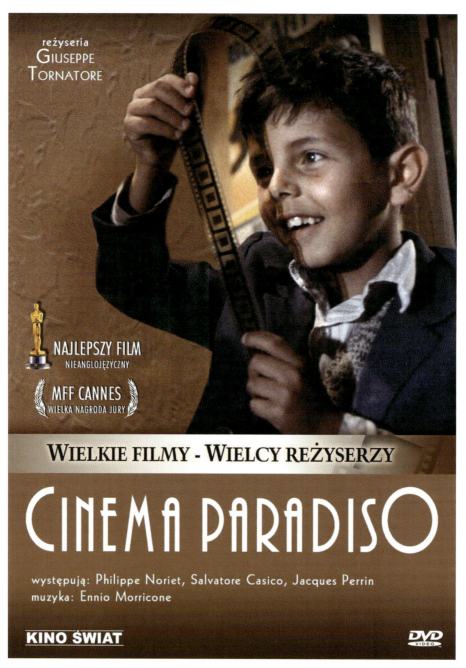

图 1-2-1 《天堂电影院》

声音主要包括人声、音响和音乐。人声主要是人物对白，也包括独白、旁白等。音响是除去语言、音乐之外的其他所有声音的统称。而音乐又可以分为有声源音乐和无声源音乐（详见第五章）。

剪辑可分为影像剪辑和声音剪辑等。

二、视听语言的规律和特点

视听语言是复合符号系统，电影电视是一种视听兼备的语言，既能听到声音又能看到画面，这种合成性既包容了传统语言的大部分陈述功能，又形象直观地展现陈述对象。

电影电视的表现因素是图像和声音。构成视听媒介复合符号系统的有画面、解说词和声音三种典型符号。画面是经过人为选择摄录、编辑制作等加工而成的，是经过作者价值判断、选择和功能化的主观化产物。电视电影符号手段中的旁白、字幕、对话使用的是传统语言，其在与画面的融合中起着重要的作用。

视听语言不同于文字语言。首先，视听语言中的镜头不等同于词语，它没有最小的信息单位。其次，视听语言的传播交流是单向的，是单向交流媒介。视听媒介有记录性，在视听信息的传播中，发送者与接收者处在不同空间，而且在时间上也是不同步的。再次，视听语言的基本规律是模拟人的视听感知经验。电影电视的媒介材料是光波和声波，具有记录性。所以视听语言具有仿生性质，更贴近我们的视听感知习惯。最后，视听语言具有创造性。电影电视不像文字语言那样有长期的固定性，它会随着技术、观念等不断变化。《千与千寻》海报如图 1-2-2 所示。

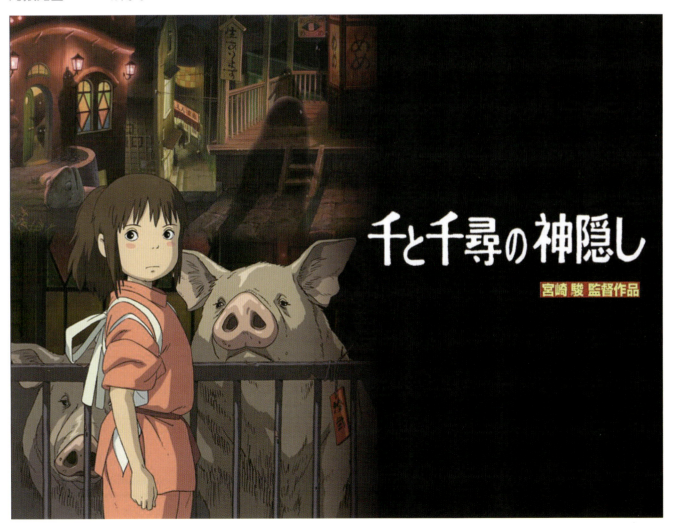

图 1-2-2　《千与千寻》宫崎骏

伟大的电影犹如伟大的文学或音乐,一定是对时代的深切回应,都有一个超越性的主题,这个主题一定是在一个具体的年代中"道成肉身",然后被把握、被描述,被掩埋在族群记忆的深处。

电影是每秒24格的谎言。在所有虚假的人物是非中,它们是最默默无语的,却能演绎出所有的真实。

思考练习

1. 视听语言的个人理解是什么?
2. 视听语言的构成与特性是什么?

SHITING YUYAN

第二章

镜　　头

学习目标

通过本章的学习，了解景别的作用、固定摄影与运动摄影的作用、焦距与透视的关系、焦点与景深的关系，掌握景别运用的基本规律，了解长焦距镜头与短焦距镜头的区别和作用。

学习重点

本章重点掌握景别的分类与运用、固定摄影与运动摄影的作用、焦距的概念和分类。

在影视作品的前期拍摄中，镜头是指摄像机从启动到停止这段时间内摄取的画面的总和；在后期剪辑时，镜头是两个剪辑点之间的一组画面；在完成片中，一个镜头是指从前一个光学转换到后一个光学转换之间的完整片段。

第一节 构 图

镜头是由画面和音响组成的信息单位，是叙事和表意的基础。单个镜头并不能表达明确的观念。镜头与镜头连接后形成的逻辑关系才是视听语言用以表达含义和讲故事的重要手段。若干个镜头组成一个片段，若干个片段组成一个场面，若干个场面组成一个段落，若干个段落组成一部影片。影像结构的基本组织单位是镜头。而镜头实际上还可以再分，即画格。一个镜头是由许多的画格组成的，电影每秒 24 格。

处理好一部影片中的构图元素，起码应考虑美学原则、服务主题原则、变化原则三点。其中，美学原则、服务主题原则是就单个画格的构图而言的，而变化原则则是就整部影片的构图而言的。

一、美学原则

电影是一门艺术，所以它的构图首先要美，要有艺术性。换句话说，就是要具有视觉上的美感，使人看起来舒服，看起来好看。

构图上的美感不仅仅是美人、美山、美水，它们只是镜头的一个组成部分，还有比它们更重要的，那就是怎么拍。怎么拍，即不同的拍法，它可以使美的东西拍出来不美，它也可以使本来平常的东西，拍出来之后，看起来好看。电影《指环王》剧照如图 2-1-1 所示。

要使一个画格的构图具有形式上的美感，要注意的因素很多，诸如光线、色彩、影调层次、虚实对比、远近对比、大小对比、高低对比，等等。这是一个与摄影构图紧密相连的知识点。

从创作角度讲，一个画格的构图要具有形式上的美感，应做到以下几点。

①主体不要居中。美术绘画中有黄金分割原则，这是画家在长期的审美实践中总结出的一条重要的审美经验。②水平线不要上下居中，不要一分为二地分割画面。③色调、布光等不要一分为二地平分画面。如在低调的场面中，三分之二应该是暗色调，三分之一应该是亮色调；在高调场面中，三分之二应该是亮色调，三分之

图 2-1-1　电影《指环王》剧照

一应该是暗色调。④主体不要过分孤单。也就是说，画格不要显得空空荡荡。⑤主体、陪体应该主、陪分明，不应喧宾夺主。⑥人或物的断续线不应一字排开，应高低起伏、错落有致。⑦人或物之间的距离不应均等，应有疏有密。⑧水平线及景物线、连天线不应歪斜不稳。⑨人最好不要完全正面呈现，应与画格形成一定的角度。⑩构图不应雷同、抄袭。

二、服务主题原则

在一部影片当中，镜头仅仅只是影片诸要素中的一种。而影片的主题或者说故事，才是影片中起决定作用的内容。形式必须为内容服务，构图也必须为主题服务。

一方面，为了表现好主题，要努力设计最合适、最舒服、最具视觉美感的构图。另一方面，为了表现好主题，有时要有意去破坏画面构图的美感。如果某个构图优美的画面，与整个影片的风格、主题不符，甚至妨碍了影片主题思想的表达，我们必须忍痛割爱，就像罗丹毅然砍去"巴尔扎克"的手。

三、变化原则

以上所述美学原则、服务主题原则是就一部影片中的单个具体的画格的构图而言的。而对于由千万个单个画格所组成的整部影片的构图而言，所要遵循的原则是变化原则。

电影是动态的美学。观众不能忍受一部构图没有变化的电影。而变化也正是电影艺术的主要特征和它的魅力之所在。一部电影的构图可谓千变万化，除了构图所表现的内容的变化外，构图形式的变化也是一种重要的变化。

作为中国"第五代导演"的代表作之一，《黄土地》（见图 2-1-2）在整体的美学追求上烙上了深深的时代印迹：影片中极强的视觉因素实际上是对中国传统文化积淀进行的深刻揭示和沉重反思。"黄土地"作为影片的主体意象，象征着厚重、封闭、隐忍的中国内陆文明，通过电影的构

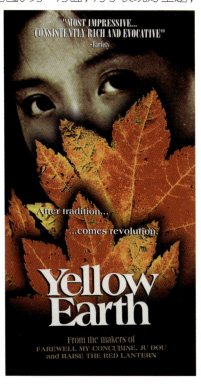

图 2-1-2　《黄土地》

图得到了反复的渲染与强调。

《黄土地》的摄影张艺谋在谈及这部电影的构图时说道:"就是注重视觉的表现性……突出黄色;用高地平线的构图法,使大块黄土地占据画面主面积……""构图取单纯,不取繁复……"这种构图的表现手段,正是通过在画面中占据了主体地位的黄土地和在其中显得微不足道的人形成的强烈对比,暗喻了这种封闭的生态文化格局对渴望自由发展的人性的束缚与制约:面对这样深远辽阔而又无比厚重的黄土地,人显得那么渺小而又无助。

影片中的外景构图都在着力强调黄土地的主体地位,而在拍摄内景时构图却有另一番意味,那就是显得十分均衡整饬、四平八稳。如果画面主体是一个人或物品的特写,就让它稳稳居于画面正中央;如果镜头中有多个被摄物,画面构图也安排得十分妥当,被摄物的形状大小和光影强弱都得到了微妙的平衡。这种稳当的构图也暗喻了影片中黄土高原上人们生活状态的死板与压抑。

第二节 景 别

为了让观众看到角色在镜头中不同的角度、不同的距离的形态,就产生了镜头的不同景别。景别,即角色在画面中呈现出的范围。景别的大小同摄影镜头的焦距有关。焦距变动,视距发生相应的变化,取景范围也就发生大小变化。景别的运用是影视艺术创作中的重要手段。为了塑造好鲜明的影视形象,创作者会根据人物的主次、剧情的需要、观众的心理,处理好景别的大小和远近。景别分为远景、全景、中景、近景、特写五类,在此基础上还可细分为极远景、大全景、小全景、半身景、大特写。运动镜头也可以产生景别变换。

一、极远景

极远景——摄影机远距离拍摄事物的镜头,场面广阔,景深悠远,以表现环境气氛为主,人物在其中小如蚂蚁,可以用来抒发感情、渲染气氛、创造意境(见图2-2-1)。

图2-2-1 极远景

二、远景

远景——深远的镜头景观，人物在画面中只占很小的位置（见图2-2-2）。

图 2-2-2 远景

极远景和远景应相对停留得久一些，以使观众看清较小的活动主体。由于影片通常要首先交代故事发生的时间、地点等重要的背景资料，好为后面的情节展开及人物登场做铺垫，所以往往先用极远景、远景来交代大背景，然后逐步展开、进入主题。所以这两种景别常常出现在影片的开头和结尾。同时它们也可以用来使人物与背景产生强烈的大小对比，以表达某种隐喻。比如在《寻梦环游记》（见图 2-2-2）中，禁地占据远景镜头三分之二以上，而众多亡灵只出现在下面不到三分之一的画面中，形成一种强烈的视觉对比，隐喻统治阶级与被统治阶级之间的压迫和矛盾。

极远景与远景的特点为全面整体，视野开阔，景物容量大，视觉信息多。令观者有居高临下、纵览全局之感。

三、大全景

大全景——画面中包括角色全身像与周围大环境，通常用来做环境的介绍，因此被叫作最广的镜头（见图2-2-3）。

图 2-2-3 大全景

四、全景

全景——出现角色全身形象或场景全貌的镜头（见图2-2-4）。全景的视野相对大全景小一些，既能看清角色又能看清环境，因此可以交代角色与场景的关系、角色与角色之间的关系，以及一定空间中角色的活动过程。

图2-2-4 全景

五、小全景

小全景——角色在镜头中"顶天立地"，处于比全景小得多又保持相对完整的规格（见图2-2-5）。

图2-2-5 小全景

大全景、全景以及小全景镜头中观众可以看清角色的形体，因此这类镜头中角色的动作都必须有意义。

由于全景能表达相对完整的画面，对情节展开的环境先进行了介绍和展示，给观者一个完整的印象，这就像写小说要先交代时间、地点、人物，然后再讲述事件一样，影视作品也是如此，只不过我们是用全景这一镜头语言交代了事件发生的时间、地点及人物与环境的关系，使观众一目了然，从中获得更有利于组织情节发展的逻辑信息。因此影视作品中，特别是刻画某个情节的开头部分时，常常使用全景镜头。

如果将全景与远景对比，我们会发现全景有了较明确的表现对象，如表现一个人、某个事物或场景的全貌等。同时远景和全景都属于大景别，适合表现广阔的景物空间，非常具有抒情意味，能给人以丰富的联想。

六、中景

中景——俗称"七分像"，指拍摄人物小腿以上部分的镜头（见图2-2-6）。人物周围的大部分环境被除去，

视觉中心是人的腰部以上，在展开人物之间的关系时最有用处。中景适于画面中两个人物或人与物之间交流的表达，因而常用于叙事性的描写。

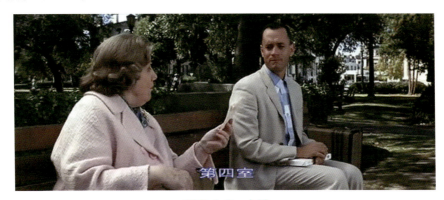

图 2-2-6　中景

七、半身景

半身景——俗称"半身像"，指从腰部到头部的景致，也称为"中近景"（见图 2-2-7）。

图 2-2-7　半身景

在表现人物形象时，面部、胸部和手臂等部分是中景的主要表达内容，它适于表现角色聊天对话时的情节，因为通常在谈话的过程中，这些上半身部分最具表现力，像神态各异的面部表情、具有很多暗示意义的手势语言，都是有力地帮助表达谈话内容和人物心理活动的关键要素。人物上半身的肢体语言在中景范围里的表现刚刚好。远景、全景太远，不宜表现；而近景、特写又将其"抛到"镜头表现的有效画面以外了。在中景里，上半身的肢体语言使人物的谈话内容及其内心活动更外化，起到了补充、深化内涵的作用。当然，中景不只限于叙事方面的优势，它在表现其他的景物上，也有广泛的用场。中景画面在整部影视作品中，特别是紧张、快节奏的情节中，能起到舒缓画面节奏的作用，使整部作品达到一张一弛的效果，令观者看起来心理感受比较舒服，因而中景更适于在长篇作品中反复使用。

中景在远景、全景、中景、近景、特写这五个景别中，由于其画面远近适宜，显得十分平和，通常使人在视觉上有一种合适、亲切的感觉，形成中景本身不太突出的特色，但是这也正是中景的优点之所在，它具有很强的中性感，在画面中能起到平稳的过渡作用。

八、近景

近景——表现人物胸部以上或物体局部的画面称为近景（见图 2-2-8、图 2-2-9）。由于近景的画面空

间被进一步缩小，画面内容更趋向集中，因而近景能有效地表现人物的面部表情并对其心理活动进行刻画，其画面中的人物和场景也就更容易同观者产生交流。

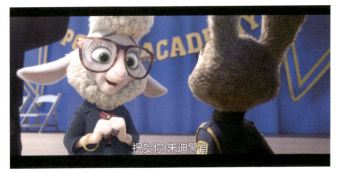
图 2-2-8　近景 1

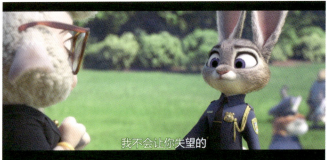
图 2-2-9　近景 2

近景构图的特点是其所拍的主体形象已基本充满了画面，没有给其他的场景留什么表现空间，这种画面非常适宜深入表现人物的喜怒哀乐，通过人物五官的微妙变化来直观地展示情绪和内心世界，对观众的视觉及心理产生很大的震动作用并引发丰富联想。一般情况下，画面人物越接近观者，就越会给观者制造一种紧张、被压迫的视觉效果。例如：分别用远景和近景镜头表现一个正在大哭的小孩儿，那么使用近景镜头显然就比远景镜头表现得更充分具体。处于近景画面中的人物，与观者之间的距离关系是一种现实中"面面相视"的空间关系，因此它能令人产生与现实中相近的相互交流感。

九、特写

特写——指摄像机在近距离内拍摄对象（见图 2-2-10）。特写通常以人体肩部以上为取景参照，突出强调人体的某个局部，或相应的物件细节、景物细节等。由于特写是将景物的某一局部充满整个画面，排除了其他部位及背景，因而具有醒目、细化、具体化的特点，能起到强调、引人注意的作用。通过特写画面，能透过细微之处向观者揭示其背后的更为本质的东西，因而特写还有引导作用——吸引观者进入事物的内部。

图 2-2-10　特写

十、大特写

大特写——又称"细部特写",指突出头像的局部,或身体、物体的某一细部,如眉毛、眼睛、枪栓、扳机等(见图2-2-11)。

图2-2-11 大特写

在影视作品中,一幅幅连续画面的大小景别的变化穿插使用,都带有强烈的感情色彩与独特用意。往往特写的表达方式,即让局部放大充满整个画面,再现了在生活中多被观者忽略了的细节、局部,以此对观者的内心造成强烈的冲击。而在日常生活中,人们的视觉习惯是与被观察对象保持一定的距离,除非出于某种需要或特殊情况,人们很少会将视线聚焦到某一局部上去看,因而,局部所承载的某种独特的信息就会被观者忽略。使用特写就是引起观者对某一形象局部的注意,从而通过视觉触动其内心,引起更深层次的思考。

我们不要将特写仅仅理解为某个形象局部的简单放大,而应将它当作一种带有震撼力量的作用于心理的有效手段。贝拉·巴拉兹曾对特写如此评价:它作用于我们的心灵,而不是我们的眼睛。可见,特写是起到直接撞击人们内心的作用之最为直率和简洁的方法。

特写镜头语言的特点和作用大致可归纳为:

(1)去除了其他无助于情节表达的多余信息,使观者的注意力集中于情节所需要突出的局部。

(2)它使局部放大,从而使事物特征、细节尽显,有力地暗示或揭露出其本质。

(3)它对事物可谓赤裸裸地直接表现,具有说服力强、着重强调的作用。

(4)适于细致地表现物体质感,产生相对真实的物质存在感。

(5)由于其表现的局部的不完整性,使人对不确定的画外空间有了一个较大的想象空间,从而制造了悬念。

(6)有利于转场的镜头切换。由于特写镜头不确定的画外空间具有模糊性,因此适于切换到下一个新的场景中。

特写画面是以其相对的单一、鲜明引起观众注意的景别。清晰的人物或景物的局部特写,会给观者留下深刻的印象,从而使其获得更为真切的感受。但是要注意的是,对特写镜头过多过滥地使用就会使得影片原本的意义丧失殆尽,因此要控制使用量。

十一、景别运用实例分析

景别运用虽然变化多端,但也不能随心所欲。一般来说基本规律是指景别渐变,即全景—中景—近景—特写,或者相反由特写逐渐到全景。但是,也不能刻板地去照搬,有不少影片的景别运用打破了渐进式的模式,由全景直接切到近景,甚至特写,从而产生强烈的视觉冲击力。由此,我们能感觉到由剧情引发的景别运用和

视觉上的适应也应有其规律可循,做到景别变换合理,使观众不受滥用景别造成的干扰。下面来看一个景别运用的例子:

这段影片出自动画片《憨豆先生》。

憨豆先生很怕房东太太,很讨厌房东太太的猫。虽然房东太太在住院,但憨豆先生看到她的照片还是心有余悸,见图2-2-12。

房东太太的照片特写就是为了让观众感觉到憨豆先生惧怕她。接下来是一个近景镜头用来表现憨豆对房东太太的态度,见图2-2-13。

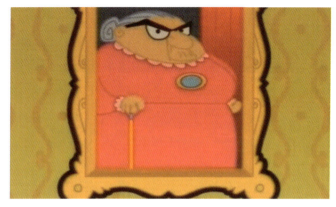
图2-2-12　房东太太的照片特写

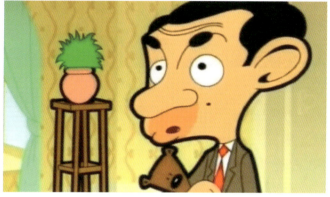
图2-2-13　憨豆先生近景镜头

他叹气,这是胆怯的心理,即使房东太太不在他面前,只看到她的照片,也让他气馁害怕,他的眼睛向下一扫,见图2-2-14。

他看到猫,猫冲他大叫,特写镜头,给观众一种感觉,好像我们在以憨豆的视角看着这只猫,我们能够更好地体会到憨豆此刻的郁闷心情,见图2-2-15。

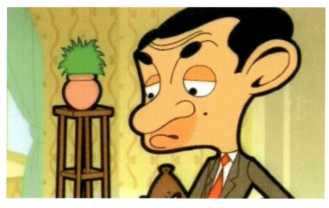
图2-2-14　憨豆先生的眼光向下一扫

图2-2-15　猫的特写镜头

再接下来是一个中景镜头,憨豆不屑,吐气,双肩垂下来,无可奈何的感觉一目了然。这里用中景镜头能够更好地表现动作,如果仍然用近景,肩膀的动作就看不到了,见图2-2-16。

一系列的心理活动通过特写、近景与中景反映得惟妙惟肖,没有使用任何台词。顺着第一个镜头看下来,景别的变换基本上是从特写到中景,从小到大,过渡自然,运用合理。

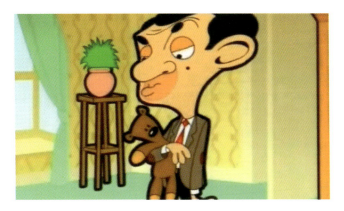

图 2-2-16 憨豆先生中景镜头

第三节 镜头的摄法

在拍摄影片时，摄影机的拍摄手法可以分为固定镜头和运动镜头。固定镜头的应用是非常广泛的，同时也是最基础的。因为很少有影片能完全用运动镜头拍摄，除非是实验电影，如《俄罗斯方舟》（见图2-3-1），九十多分钟的电影只用了一个镜头跟踪拍摄，一镜到底。一般的影视剧，哪怕是动作片、激烈打斗的警匪片，都会插入大量的固定镜头。摄像首先要学会拍摄静止的固定镜头，当然，固定镜头也有一些动作要领及要求。

一、固定摄影

固定镜头根据摄影机的拍摄高度变动，产生了仰视镜头、俯视镜头、平视镜头三种，此外还可以模拟角色的主观视域，我们称之为主观镜头。

1. 仰视镜头

仰视镜头是指摄影机从低处拍摄，形成仰拍效果，如图2-3-2、图2-3-3所示。从低处往上看，视野中角色的力量感被大大增强。环境和背景变得无关紧要，甚至变成增强视野中角色对象力量的元素。

中近景镜头用仰拍可以净化背景，如图2-3-4所示。

仰视镜头给角色无形中增加了力量感，仰角越极端，视野中的角色对象越具有强大威胁性，如图2-3-5所示。

图 2-3-1 《俄罗斯方舟》海报

同时，仰视镜头还能减弱观众的安全感，并使观众产生被控制、被约束的感觉。近处的角色变大，远处的角色变小，增强力量强弱的对比感觉，如图2-3-6所示。视野中的角色对象产生令人惧怕、庄严或者令人尊敬的感觉，使视野中矮小的角色变得高大。

图2-3-2　仰视镜头

图2-3-3　仰拍镜头机位图

图2-3-4　《埃及王子》中近景镜头

图2-3-5　仰视镜头1　　　　　　　　　　图2-3-6　仰视镜头2

仰视镜头常被用来表现宗教建筑中的神像、人民领导者、拥有特殊能力的超人或者巨大的怪物，如图2-3-7所示。

图2-3-7　仰视镜头3

2. 俯视镜头

俯视镜头常被用来表现站立的大人看着脚下正在玩耍的孩子或宠物，强大的战士看着弱小的对手，上司看着下属等，如图2-3-8、图2-3-9所示。

图2-3-8　俯视镜头

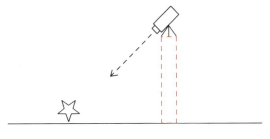

图2-3-9　俯拍镜头机位图

俯视镜头使视觉范围内的角色对象显得弱小，减低了视觉对象的威胁性，相对增强了主观视角这一方的威胁性，如图2-3-10所示。俯视镜头中的角色对象被推到与镜头背景同等地位的心理位置上，变得次要，感觉

上似乎被背景所包容、吞没。

由于心理上的作用，俯视的角度越大，其中的角色对象动作变得越缓慢、无力、呆滞，充满不自信或幼稚感，如图2-3-11所示。这是因为角色的力量感被周围的场景所吸收。

图2-3-10 俯视镜头效果

图2-3-11 俯视镜头心理效果

有时将仰视镜头与俯视镜头一起运用，能够给观众一种角色之间的强弱对比感。下面以《黑色皮革手册》中的一个片段为例：中景俯视镜头显得被动，给人无力感（见图2-3-12）；仰角极端的中景使角色具有强大威胁性（见图2-3-13）。近景俯视镜头，面部表情看得更清晰，加强被动无力感（见图2-3-14）；仰角极端的近景威胁性更大，传达出蔑视对方的感觉（见图2-3-15）。

图2-3-12 中景俯视

图2-3-13 中景仰视

图2-3-14 近景俯视

图2-3-15 近景仰视

3. 平视镜头

和仰视、俯视镜头相比，平视镜头显得比较客观，观众不会轻易轻视或同情角色。角色摆脱了背景的控制，

处在和观众同等的心理位置上，如图2-3-16所示。

图2-3-16　平视镜头机位图

平视镜头常用来表现平等谈判的双方、正在交谈的情侣、关系友好的朋友之间的讨论，如图2-3-17所示。

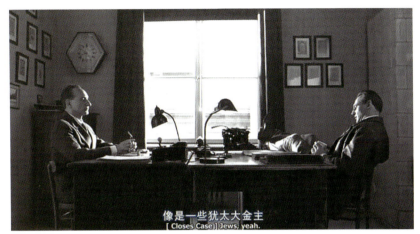

图2-3-17　《辛德勒的名单》平视镜头

4. 主观镜头

从镜头给观众的印象而言，镜头可以分为客观镜头和主观镜头两种。从导演（也是观众）的视角出发来叙述的镜头叫客观镜头。从剧中人物的视点出发来叙述的镜头叫主观镜头。

主观镜头是表示片中角色观点的镜头。当角色扫视一个场面，或在场面中走动时，摄影机代表角色的双眼，显示角色所看到的景象。主观镜头把摄影机的镜头当作剧中人的眼睛，直接"目击"剧中人所看到的情景。它因代表了剧中人物对人或物的主观印象，带有明显的主观色彩，可能使我们观众产生身临其境、感同身受的效果，进而使观众和人物进行情绪交流，获得共同的感受。下面以《西西里的美丽传说》中的一段影片为例。如图2-3-18所示，男主角注视女主角，镜头模拟的是男主角的视线，看的过程不是一带而过，而是深情注视，所以在拍摄男主角时景别由脸部特写慢慢变成眼睛的大特写，而主观镜头中的女主角的景别也由中景变成近景，给观众一种由表及里，爱慕的感情慢慢堆积酝酿的感觉。

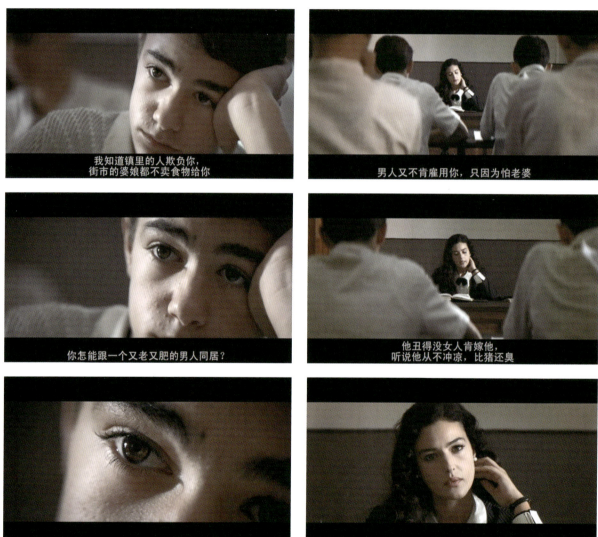

图2-3-18　《西西里的美丽传说》镜头

5. 固定摄影时要注意的问题

1）要注意捕捉动感因素，增强画面内部活力

固定画面易"死"易"呆"，容易出现平板一块、缺乏生气的情况。因此，在拍摄固定画面时应注意捕捉

活跃因素，调动动态因素，做到静中有动、动静相宜。比如说，拍摄一池春水，就可以在画面中摄入几只浮游嬉戏的鸭子，涟漪的运动和小鸭的运动使得死水活了起来。此外，固定画面中人物的调动和运动，也是活跃静态画面的有效手段。比如在拍摄麦浪翻滚的乡村丰收景象时，就可在画面中摄入牧童赶着牛群穿梭于田间小道的场景。固定画面如果没有了画面内部运动，单个镜头的画面就与摄影照片并无大异，很容易让观众产生看照片的感觉。我们在拍摄固定画面的时候，应该注意尽量避免"呆照"的画面效果，尽可能利用画面所能纳入的活动的因素让固定画面"活"起来。

2）要注意纵向空间和纵深方向上的调度和表现

固定画面如果不注意前景、后景及主体、陪体等的选择和安排，不注意纵轴方向上的人物或物体的高度，那么就容易出现画面缺乏主体感、空间感的问题。这就要求当我们选择拍摄方向、拍摄角度和拍摄距离时，有目的、有意识地提炼纵深方向上的线、形、色等造型元素，并注意利用光、影的节奏、间隔和变化形成带有纵深感的光效和"光空间"。比如，在拍摄公路上列队行驶的车队时，我们可以利用公路的线和汽车的点采取对角线构图，让公路与画面框架形成一定的角度后，向纵深方向伸展开去。因为固定画面排除了画面框架和背景的水平运动和垂直运动，倘若纵深方向上的调度和表现又不充分，可以想见，这种固定画面犹如僵死的"贴片"那样，很难表现出画面的造型美感，难以完成在二维平面中反映三维现实的画面造型任务。因此，我们应该注意选择、提取和发掘画面纵深方向上的造型元素，以纵向维度上的造型表现来弥补水平维度和垂直维度上的不足。

3）固定画面的拍摄与组接应注意镜头内在的连贯性

固定画面与固定画面组接时，涉及很多方面的内容，对镜头的要求很高。我们常说的画面与画面组接时的"跳"，就是初学摄像时易犯的毛病。比如说，拍摄某人接受记者采访时，如果把两个景别变化不大、人物动作发生变化的固定画面相接，从视觉感受上来讲，会觉得接受采访的人近于病态地"跳动"了一下，视觉上很不流畅。这要求在拍摄时，就充分考虑到后期编辑的组接问题。像上面所说的情况，就应该拉开不同镜头的景别关系。比如，全景固定画面组接近景固定画面，中景固定画面组接特写固定画面等，观众就不会感觉到"跳"了。有经验的摄像师在拍摄现场工作时，都会注意多从不同角度、不同景别来拍摄一些固定画面，注意对同一被摄主体进行固定画面拍摄时，多拍一些不同机位、不同景别的镜头，这样一来，后期编辑时就比较方便了，镜头的利用率也高。如果在拍摄固定画面时，不考虑镜头之间承上启下的连接关系，而只从各自镜头出发去拍摄，就会给后期编辑造成诸如轴线关系不对、镜头难以组接等麻烦，有时甚至是无法补救的。因为固定画面的构图不像运动画面那样，可在运动摄像的连续过程中得到改变、调整和转换。不同的固定画面进行组接时，只能通过各自框架内的分割开来的画面形象和承上启下的关系进行交代和说明。倘若这种内容上的联系和承上启下的关系被打乱了，就会给观众的收看带来很多障碍。

4）固定摄影的构图一定要注意艺术性、可视性

固定画面的拍摄效果能够反映出一个摄像者的基本素质和真正水平，它是对摄像者构图技巧、造型能力、审美趣味和艺术表现力的综合检验。相对而言，由于运动画面的运动性、可变性，某些构图上的问题能在一定程度上得到掩盖，或者观众的注意力被画面的外部运动所转移和分散。但固定画面就不行了，由于框架的静止和背景的相对稳定，加上观众视点的稳定，构图中不大的毛病会在观众眼中得到放大，可能比较突出地干扰观众的观赏情绪。因此，拍摄固定镜头时一定要从视觉形象的塑造、光色影调的表现、主体陪体的提炼等多个层面上加强锻炼和创作，拍摄出构图精美、景别清楚准确、画面主体突出、画面信息凝练集中的优秀固定画面来。

二、运动摄影

运动摄影,就是利用摄影机在推、拉、摇、移、跟、甩等形式的运动中进行拍摄的方式,是突破画框边缘的局限、扩展画面视野的一种方法。

运动摄影符合人们观察事物的习惯,在表现固定景物较多的内容时运用运动镜头,可以变固定景物为活动画面,增强画面的活力。

运用运动摄影时,在运动的起点与终点处要留一段稳定时间,叫作起幅和落幅。同时还要注意运动速度对画面节奏造成的影响,不同的速度会造成完全不同的感觉。

慢速运动拍摄,犹如从容叙述,给观众的感觉是一种悠然、自信、洒脱的抒情,也可以是一种庄严、肃穆、沉痛的情绪。急速运动适合表现明快、欢乐、兴奋的情绪,还可以产生强烈的震动感和爆发感。

在实际使用中,往往综合多种拍摄形式,这在拍摄纪实类的题材中特别突出,因为真实时空的再现增加了现场感。

1. 推

推是指摄像机正面拍摄时通过向前直线移动摄像机使拍摄的景别从大景别向小景别变化的拍摄手法。推镜头一方面把主体从环境中分离出来,另一方面提醒观者对主体或主体的某个细节特别注意。推镜头如图2-3-19所示。

图2-3-19 推镜头

推镜头是一个由运动带来变化的渐进过程。比如，表现在一群人中的某一个人，我们可以先使用全景表现一群人，然后通过镜头推进，再深入到其中要表现的某一个人。如此表现手法，既展示了人群的全貌，交代了大环境，又突出了要表现的主体人物，并且保持了画面从起幅到落幅的时空的连贯、统一，形成了推镜头特有的语言模式。在这一过程中，我们引导观者从整体到局部，从全貌到细节，使其在连续不断的画面中接受我们所强调的主体形象或某个细节。

推镜头是一种颇有运动节奏感的镜头语言，而推进速度的快与慢会带给观者不同的效果和感受。一般来说，快推给人一种急促甚至是跳跃的感觉，而慢推则会产生平稳、舒缓的感觉。

推镜头需要注意以下几点：

（1）推镜头的起幅、推进、落幅要有明确的目标和目的。

（2）要保持推镜头起幅与落幅画面构成的完整性。

（3）在推进过程中，要始终保持被描述主体形象的位置优势，使其成为画面的中心、重点。

（4）要把握好推进速度的快慢，需要注意的是这种速度形成的节奏与观者接受心理间的相互关系是否恰到好处。

2. 拉

拉与推正好相反，它把被摄主体在画面中由近至远、由局部到全体地展示出来，使得主体或主体的细节渐渐变小。拉镜头强调的是主体与环境的关系。它使画面从某一主体开始逐渐退向远方，表现了由一种较小景别向较大景别连续渐变的过程，画面中的主体形象渐远渐弱。拉镜头如图2-3-20所示。

拉镜头具有展现主体和其所处环境的关系，使画面构图形式多结构变化，形成独特寓意，给人以"原来如此……"的满足等表现效果。由于它有一种退出感和结束感，因而在故事某个段落的结束或结尾会常常用到它。

拉镜头分为起幅、拉出、落幅三部分，它们共同完成由局部的细节到整体全貌的表现。有时，这种镜头语言会产生出人意料的独特的戏剧效果。比如，先有一个近景的镜头，表现一个人在正着火冒烟的窗户那儿大声呼救，从这个镜头，观者获得的信息是——室内着火了，那个人的处境有危险。随着镜头从窗户向后拉出全景，画面逐渐呈现出着火的窗户是位于十八层塔楼的楼顶，到此时，观者就对情况的危急有了全面的了解，因而也就更加关注那个呼救的人的命运。这也是拉镜头才能带来的令人惊心动魄的效果。

在拉镜头向后拉的变化过程中，背景环境不断展现到画面中来，新的视觉信息不断"涌现"，当画面扩展为全景时，主体形象很自然地融入环境之中。这是一种具有说明交代意味的镜头语言，它的起幅与落幅之间相互比对、衬托，从而表明了"原来是在如此的环境之中"的意思。

使用拉镜头时，起幅中突出的主体形象会越来越弱，有一种逐渐远去之感。在使用过程中，要注意保持主体形象始终处于画面的重要位置，同时还需控制好拉镜头的速度和节奏。

3. 摇

摇是指摄像机的位置不动，只做角度的变化，其方向可以是左右摇或上下摇，也可以是斜摇或旋转摇。其目的是对被摄主体的各部位逐一展示，或展示规模，或巡视环境等。其中最常见的摇是左右摇（见图2-3-21），在电视节目中经常使用。

图 2-3-20　拉镜头

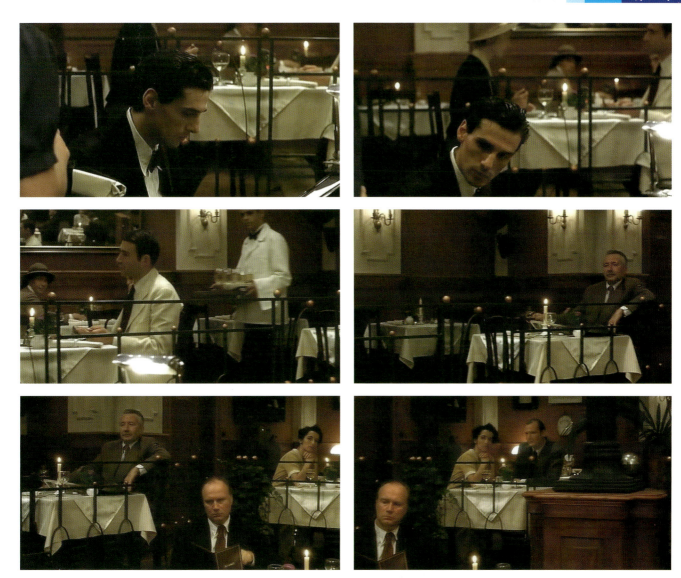

图 2-3-21　左右摇

摇镜头在影视拍摄中是一种常见的镜头运动形式,它能形成犹如人们环顾四周或将视点由一点移向另一点的视觉效果,对要表现的空间和形象能够依次连续、始终不断地表现出来,因而它能更客观地表现现实空间的真实性和整体感。摇镜头如图 2-3-22 所示。

图 2-3-22　摇镜头

在实际拍摄中，摇镜头是机位不动，借助三脚架上的活动云台或拍摄者自身进行水平、垂直等摇动拍摄所得的画面。它以一个点为中心向四周进行扇形或环形拍摄，画中呈现的景物是连续不断的，倾向于静止；而画框，也就是代表主观视线的镜头则是运动的。镜头摇动的角度不同，带来的画面效果也就不尽相同，如：做水平摇的结果是一幅横卷画面，做上下垂直摇的结果则是一幅纵卷画面，而中间带有停顿的是间歇摇，旋转一周的是环形摇，还有不同角度的斜摇和快速摇动的甩镜头等。

摇镜头能增大视觉信息量，表现广阔的空间。框内表现的画面空间总是有限的，当需展示极大、极宽或极长的景物全貌时，就要借助于摇镜头了，它能令画框移动，将周围的景物尽收于画面内，令画面在运动中展示更多更广的景物空间，从而得以"从头到尾"地详尽表现。

摇镜头还能表示事物与事物间的联系。比如，从 A 处摇到 B 处来表现事物，就将两组事物联系了起来，这种画面的拼合会提醒观者注意它们之间的关系。

摇镜头能将相同或不同性质的场面连接起来。比如在电影《辛德勒的名单》中，被辛德勒从奥斯维辛集中营解救出来的犹太人回首向集中营望去，一行同胞正走向一个地下室，镜头向空中一摇，画面中出现一个巨大

的黑烟囱，寓意这些同胞正走向毒气室，黑烟囱象征死亡。这样就用生与死形成一种强烈的对比，这种画面的连接是造成一处对立、暗含寓意的艺术表达手段，如图 2-3-23 所示。动画片《幻想曲 2000》中也使用了类似的对比表达手法，美国经济大萧条时代，有工作的工人忙里偷闲吃核桃，看上去十分悠哉，接着镜头快速斜摇，高楼大厦瞬间在眼前划过，最终画面停止在一个路边水果摊前，一个失业者垂头丧气地走着，看到地上有一个掉落的苹果，捡起来想吃又不敢吃，最后警察赶到，将失业者赶走。一个摇镜头就刻画出美国经济危机时的社会缩影，如图 2-3-24 所示。

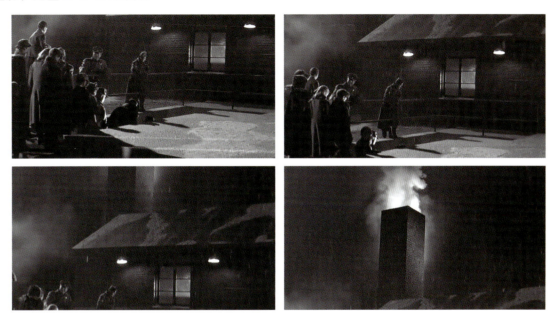

图 2-3-23　《辛德勒的名单》中的摇镜头

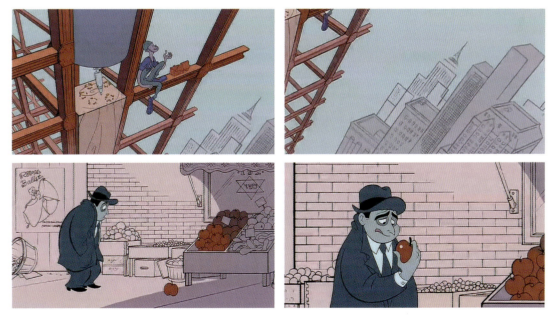

图 2-3-24　《幻想曲 2000》中的摇镜头

摇镜头能表现角色运动的方向和轨迹。如果表现运动员进行百米赛跑的场面，观众只需要观看扇形摇镜头，即可获得对全部赛跑过程激烈竞争气氛的强烈感受。

摇镜头能够完整地表现一组事物。比如，表现一个战斗突击队，镜头从第一个战士摇到最后一个战士，这

个摇的过程虽是在画框中逐个表现出来的，却能令观众获得一组的整体感觉。

摇镜头有时能摇出"意外"。在一个表现失窃的场景中，正当观者看到小偷偷了东西，在为失窃者着急时，若镜头摇到不远处一个正紧紧盯住小偷的警察，观众看到这里就会松一口气，觉得"用不着担心了"。这里就通过摇镜头给观众带来了出乎意料的感觉。

摇镜头还适合于表现主观镜头。随着镜头环形拍摄的画面，观众能体味到戏中人眼中看到的一切。

摇镜头也能转换场景。利用摇镜头的空间转换完成从 A 处到 B 处的情节切换工作，如《幻想曲 2000》中钢琴师在窗前弹琴，镜头从窗台向下摇，画面上依次出现房屋、街道，最后落到街边的爆米花摊子上，下一个镜头是爆米花摊子的全景，两个镜头之间用叠化的方式衔接，很自然地完成了从 A 处到 B 处的情节切换工作，如图 2-3-25 所示。

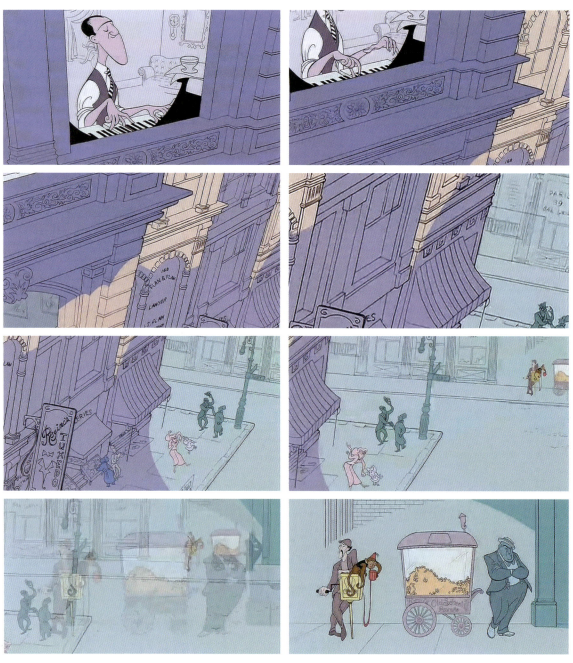

图 2-3-25 摇镜头转换场景

总之,摇镜头的"搜索"方法和运动展示是最容易引起观众注意的视觉现象之一。在使用时需要有明确的目的。同时,要注意摇镜头运动的速度和画面的完整性,以充分发挥摇镜头的艺术表现力。

4. 移

移动摄影(见图2-3-26)在影视拍摄中是指将摄影机架在活动物体上随之运动而进行的拍摄。它是以人们的生活感受为基础的,可以说移动镜头还原了人们生活中的视觉感受。在影视作品中,具有完整性和连贯性的移动镜头语言适于表现大场面、大纵深、多景物、多层次等复杂的恢宏场景。

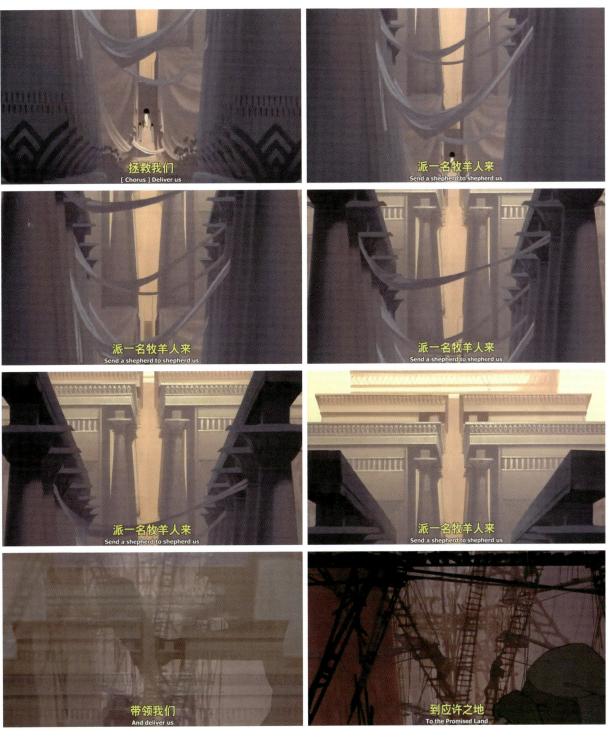

图2-3-26 移动摄影

续图 2-3-26

可以说移镜头画面是始终处在运动中的，其画面能够连贯完整地表现景物。例如：我们骑自行车时观看四周景物的视觉经验，或乘坐观光电梯上下楼时观赏窗外景致都可以通过移镜头语言很好地表达出来。

移镜头（见图 2-3-27）一般分为水平、垂直和弧线移动。

图 2-3-27 移镜头

续图 2-3-27

移镜头可以表现宏大繁杂的场面和景物。例如：表现黄河时，采用移镜头横拍的方式，通过镜头不断向前移动，从而将黄河的长度、宽度、空间深度等全貌细致地表现出来。

移镜头可以表现出强烈的主观镜头感。对某一主体形象围绕进行移动环形拍摄，能使观者获得一种真实客观的存在感，产生一种身临其境的"现场目击"感。

移镜头还可以表现奇特的视点。例如：在关于生理卫生的科普影片中，观者会伴随着内窥镜头在肠胃中的前移运动，遨游在完全陌生的"另一个世界"。

5. 跟

跟镜头是指画面始终跟随运动的主体，使被描绘的形象在画框中的位置相对稳定。跟镜头能够详尽、突出地表现主体，使观者与被摄主体的视点合一，表现出一种主观性镜头画面。

跟镜头要求拍摄机位与被拍主体形象的位置距离和画面景别都要相对稳定，其运动速度也要相一致，而主体形象以外的环境则随着镜头的移动始终处在变化之中。

跟镜头使镜头"套住"运动中拍摄的对象。在连续不断地详尽表现被拍对象时，突出其运动性，并交代了主体对象的运动方向、速度及周围环境的变化。

跟镜头产生背后跟随感。由镜头跟随某人背后拍摄，使得跟镜头与观众视点统一，令观众产生尾随某人运动的真实感，即形成了主观性镜头。

跟镜头能够跟出新场景。跟镜头随着被拍对象一起移动，画面主体形象不变，而由其运动造成了背景环境的变化，如镜头跟随某人从 A 处走到 B 处，那么跟镜头的"追随"就自然地引出了 B 处这一新场景，如图 2-3-28 所示。

跟镜头具有现场纪实性。跟镜头对人物、事件现场跟随记录的表现手法，摒弃了导演高度摆布的主观人为性，忠实、客观地记录了现场的一切，具有强烈的真实感。

6. 甩

甩镜头实际上是摇镜头的一种，具体操作是在前一个画面结束时，镜头急骤地转向另一个方向。在摇的过程中，画面变得非常模糊，等镜头稳定时才出现一个新的画面，如图 2-3-29 所示。它的作用是表现事物、时间、空间的急剧变化，造成人们心理的紧迫感，作为场景变换的手段时不露剪辑的痕迹。

尽管这几种镜头语言都有各自的表现力，但在实际应用中，我们经常是将它们综合起来使用，如"推摇镜头"（先推后摇）、"移推镜头"（移中带推）、"跟摇镜头"（边跟边摇），等等。当然，千变万化总归不离其宗——都是要使画面产生某种意境或制造某种气氛以更恰当地表达出故事情节来。

图 2-3-28　跟镜头

图 2-3-29　甩镜头

7. 使用运动镜头的基本准则

运动镜头是很常见的电影语言，尤其是在一些动作电影追逐、打斗的时候。运动镜头虽然给影片带来新的空间和自由，但在运用的过程中它也可能成为一种危险的武器。它能轻易地破坏幻觉。不恰当地使用运动镜头，很快就会造成干扰，它会影响影片的节奏，甚至和故事的含义发生矛盾。要获得成功的画面调度，不仅要知道如何去创造它，而且要知道调度的时机和目的。

使用运动镜头的基本准则如下：

（1）当拍摄一个激烈的动作时，运动镜头可以从剧中人的角度表现，从而使观众身临其境地体验剧中人的强烈感受。

（2）拍摄主观镜头时把摄影机当成演员的眼睛。

（3）摇摄或移动摄影可以直接或是通过一个演员的眼睛来表现场景。

（4）摇镜头或移动镜头可以在动作结尾时揭示出一种预料中的或意外的情况。

（5）直接切换镜头要比运动镜头快些，因为它立即转入一个新的视角，避免了摇移浪费大量时间表现无关紧要的东西。

（6）摇移镜头可以跟着一个主体，从一个兴趣中心转移到另一个中心。

（7）镜头从一个兴趣中心转移到另一个中心，它的动作可以分三段：开始摄影机是静止的，中间是运动部分，最后摄影机重新停下来。这样做就避免了视觉的跳动。

（8）摇移镜头经常结合起来去拍摄活动的人物或车辆。

（9）跟着一个做重复性动作的对象移动或大范围摇摄，其长度不限，可以根据剪辑的需要而定。

（10）以摇移镜头接到一个有活动的人或物的静止镜头时，把对象保持在画面上的同一部位是有好处的，画面上的运动方向也要保持不变。

（11）拍摄运动镜头时可以有选择地删去多余的东西，并且可以在跟着主要运动的角色时，在场景中引进新的人物、实物或背景。

（12）摇移要把握准确，动作要得心应手。痉挛式的摇摄，或镜头的运动拿不定主意表现出业余的水平。

（13）人物的动作可以使观众不去注意镜头的运动。

（14）当连续摇移时，摄影机要走简单的路线，让人物或车辆在画面范围内做各种复杂的运动。

（15）摇移的起幅、落幅，在构图上要保持画面的平衡。

（16）静态镜头的有效剪辑长度取决于镜头内的运动；而运动镜头的长度取决于摄影机运动的持续时间，过长或过短的运动都会妨碍故事的发展。

（17）摇移经常用来重新平衡画面的构图。这时摄影机的运动很慢，位置调整不大。

（18）把对象置于背景放映或前景反映的摄影屏幕前可以得到运动的幻觉。

（19）推拉镜头经常用来在整个镜头拍摄过程中保持固定的画面构图。

（20）运动常常是假定性的。

第四节 焦距和焦点

在电影银幕、电视屏幕上我们看到的连续不断的活动画面和一幅幅把握精彩瞬间的照片上的固定影像，都是通过摄影镜头的"曝光成像"作用所获得的。画面中影像质量的好坏，摄影镜头起决定性作用。一部影视作品，无论是编导的艺术构思，演员的精彩表演，还是服装、化妆等人员的辛勤劳动，最终必须经过摄影镜头成像并记录在相应的载体上，才能最后以画面的形式呈现在观众面前。因此，摄影镜头在影视作品的拍摄中的重要作用是可想而知的了。摄影镜头及其光学附件在感光材料（或摄像机的CCD）平面上创造光学影像，表现对象的形色结构、空间位置、各对象的空间关系、表面质地和空间运动。它是构成银幕形象的重要表现手段之一。

一、焦距的概念和分类

焦距本来是一个光学中的量，平行于凸透镜的主光轴的光线穿过凸透镜时，在凸透镜的另一侧会聚成一点，这一点叫作焦点，从焦点到光心的距离称焦距，焦距也叫焦点距离。焦距是摄影镜头重要性能指标之一。不同焦距值的摄影镜头其性能也不同。它决定镜头的视角大小、拍摄范围、透视程度和景深范围等。人们习惯上把所拍摄的画面与人眼的视觉效果（包括拍摄范围、视角及透视程度等）相接近的镜头称为标准镜头，简称"标头"。摄影界把焦距值等于（或接近）画幅对角线长度的摄影镜头称作标准镜头（也叫常用镜头），当然彩色电视摄像机的标准镜头的焦距值是由摄像管或CCD成像画幅尺寸决定的。标准镜头的视角相当于人眼观察景物时最清晰的视角大小，用它拍摄的画面影像接近于人眼对空间的正常感受。焦距值大于画幅对角线尺寸的摄影镜头为长焦距摄影镜头（也称远摄镜头），焦距值小于画幅对角线尺寸的摄影镜头称为短焦距摄影镜头（也称广角镜头）。

人眼目光所及的景物范围为视野或视野范围。视野范围与视点间形成的一个假想的锥体为视角。在现实生活中，人眼观察景物是有一定视野范围的。只有当物体处在我们的视野范围之内我们才能清晰地看到它们。物体透过摄影镜头在胶片上结成影像，形成画面，画面的所有可见部分组成了摄影镜头的视野范围，这个视角与镜头的景角是相重合的。

摄影镜头的焦距与视角、视野成反比，与影像放大率成正比，即焦距越长，视角越窄，视野范围越小，该摄影镜头所拍下的景物空间范围越小，越狭窄，景物所成影像越大；反之，焦距越短，视角越宽，视野范围越大，所拍景物空间范围越大，越广阔，景物所成影像越小。不同焦距时的摄影作品如图2-4-1所示。

在同一拍摄点，针对同一景物（拍摄距离不变）进行拍摄，用长焦距摄影镜头所拍摄的景物范围小，而影像放大率大；用短焦距摄影镜头拍摄时，所获景物范围大，而影像放大率小。故此，短焦距摄影镜头又称广角摄影镜头（wide angle photography）。摄影师在拍摄点不变的前提下，为了获得预期的拍摄范围和影像放大率，可通过选用适当焦距的摄影镜头来实现。

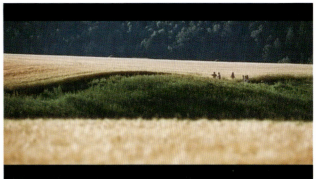

图 2-4-1 不同焦距时的摄影作品

二、焦距与透视

人眼所见到的景物都是处在不同的空间位置，彼此又有一定间隔距离的物体所构成。而每个物体又具有各自的立体形态和轮廓形状。摄影画面是在二维的平面中表达三维的空间，不仅要表达好物体之间的空间距离关系，还要表达好物体本身的立体形态。让人的眼睛通过观察摄影画面来正确判断原来景物之间的空间关系和立体形态，是摆在摄影师面前的首要任务，进而突破人眼的视觉感受达到特殊的艺术效果。

假设我们站在笔直的马路上极目远眺，我们会感到马路上的汽车离我们越近，体积越大，越远，体积便越小。而马路的宽度也随着马路的远离而愈来愈窄，随着马路向远处延伸，马路两侧彼此逐渐靠拢、集中，最后汇聚于地平线上的一点消失。另外，我们还不难发现：马路上的路灯在距离我们越近的地方，显得灯数越少、越稀疏，越远的地方越密集，并且路灯杆离我们越远，显得越矮小，最终向视平线方向收敛、靠拢、汇聚，成为一点直至消失。总之，在生活中，我们从某一位置观察相同大小的物体，由于它们距离我们的位置不同，其表现出的大小不同，这种近大远小、近高远低、近宽远窄、近疏远密的视觉现象称为线条透视现象。当我们观看影片时，我们是通过各影像间透视关系和遮挡关系，在头脑中想象从而判断被摄景物所处的真实空间和物体的真实大小，在二维平面上产生了三维空间感和物体的立体感。当镜头中相同物体的影像放大率相差悬殊时，

影像的透视关系越强烈,我们就认为二者的间隔距离越大、彼此越遥远,画面的空间纵深感越强;反之,则会认为二者的距离近,空间纵深感就越弱。

影响画面空间纵深感的因素除了线条透视规律外还有空气透视规律。而决定线条透视的因素也较多,被摄物体本身应该是多层的或都具有线条,拍摄时机位的高度和拍摄方向的选择都将影响线条透视的体现。

被摄景物中处于不同空间位置的物体,因其物距不同,影像放大率不同,物距越近,影像放大率越大;物距越远,其影像放大率越小。显然,在同一胶片上拍摄景物,处在不同空间位置上的物体因各自的影像放大率不同,形成了近大远小的透视关系,而且各物体的不同部位之间也具有了一定的透视关系。如用仰角拍摄高楼时,由于楼的高处和低处距镜头的距离不同,产生了相应的透视效果,使其具有了与人眼的正常视觉效果相接近的造型效果。所以,物距是决定影像透视关系的主要因素。

当被摄主体在画面中的影像放大率不变时,用不同焦距的镜头拍摄,所需物距不同。摄影镜头的焦距越长,物距越应增大,后景物距与前景物距之比值将缩小,近处景物的影像放大率明显缩小,而远处景物的影像放大率明显增大,这样前、后景物间的影像放大率的差别便缩小,均向被摄主体的影像放大率接近。相反,摄影镜头的焦距越短,物距需减小,后景物距与前景物距之比值明显增加,这样,前、后景物间的影像放大率的差别增大。而所摄画面的透视效果强烈与否取决于前、后景物影像放大率的差别,所以,当被摄主体在画面中的影像放大率不变时,短焦距摄影镜头所摄画面透视效果明显,空间纵深感强;而长焦距摄影镜头所摄画面则减弱透视,空间纵深感不强,好似把景物挤压在一起。

在同一拍摄点,针对同一景物用不同焦距的镜头拍摄到的画面,由于物距不变,景物透视关系相同,长焦距摄影镜头拍摄的画面只是把短焦距摄影镜头所拍画面中的局部(或被摄主体)放大而已。但由于短焦距摄影镜头视角广,能把被摄主体周围更宽阔的景物纳入画面,而更重要的是纳入更多的放大了的前景,这使观众能从画面中联想到更多层的景物,于是宽广的空间范围、丰富的景物层次使人们在主观上感觉该画面的空间非常广阔而深远,有强烈的空间视觉效果,并给人以画面透视效果好似增强了的错觉。因此,要想得到强烈的透视效果,必须选择具有物距差的多层景物,这样透视效果才显著。

三、焦点与景深

当我们把焦点对准被摄体的某一点,该点影像最清楚,在焦点的前后空间里的各个点,影像应该是虚的,而实际上我们的视觉分辨力并不高,在一定距离内,我们的视觉就把它看成是清晰的影像。因此,在调焦距离前后一定范围内的其他物体影像,虽然不是最实的,但也不算最模糊,那么,对焦目标前后的这个清晰范围叫景深。通俗地说,景深就是在所调焦点前后延伸出来的"可接受的清晰区域"。景深的存在使镜头具有真实再现视觉感受的能力,使画面具有虚实对比关系,这是突出主体、制造空间感不可缺少的手段。

影响景深的因素通常有镜头焦距、物距和光圈。当物距和光圈不变时,镜头焦距越长,景深越小;焦距越短,景深越大。而当镜头焦距和物距相同时,光圈值越大,景深越大;镜头焦距值和光圈值不变时,物距越大,景深越大。

由于短焦距摄影镜头的造型特点是视角大,具有表现开阔空间和宏大场面的有利条件,所以,它适合于拍摄具有多层景物的远景和全景画面,不需要把摄影机机位拉得很远就可拍到剧情所需的全景或中景,尤其在室内或其他一些拍摄距离不可能延长的地方。比如,在自然博物馆内想拍摄到高大恐龙化石的全景时,在既想拍到远处的风景而又想拍到近处的人物时,在拥挤狭窄的劳务市场想拍摄到正在找工作的人群全景时,广角镜头都是最佳的帮手,它能将近距离和远距离的景物和人物更多地收进画面,表现出一种集纳四面八方景物于一体

的容量，如图2-4-2所示。

现代影视拍摄中为了节省开支，一般在比较小的实景中或摄影棚里的布景前拍摄，短焦距摄影镜头可弥补实景或布景不够宽阔之不足，若再配以仰俯角度，更能给观众留下深刻的视觉印象。短焦距摄影镜头有利于表现宏伟的群众场面、辽阔的田野、壮观的建筑以及复杂的纵深调度等多层景物的场景。由于它的影像放大率较小，一般不用于拍摄近景、特写。

利用短焦距镜头线条透视的夸张变形效果形成某种特殊的表现意义。短焦距镜头改变景物空间透视关系的能力不仅仅反映在画面的深度空间上，也反映在画面的纵横两度空间上。在纵向空间，它的夸张效果使景物显得更加高大、雄伟，并以一种对客观景物变形和夸张的造型效果撞击着观众的审美心境，赋予了画面以某种特殊意义。一些战争题材的电视电影中，表现革命英雄人物中弹倒下的动作时，常常用短焦距镜头仰角度拍摄，画面中英雄的身躯显得异常高大，他们倒下像铁塔倾斜、泰山坍塌，除情节的力量外造型本身就渲染了一种悲壮的气氛。纪录片国庆阅兵中长安街中央低角度大视野的摄像机镜头将迎面而来的陆海空三军仪仗队表现得威武雄壮，坦克、装甲车及导弹运输车在画面近端非同寻常地巨大，似钢铁长城，隆隆而过，画面中涌动着赞颂的旋律和情感。

短焦距镜头独特的变形与夸张效果既有褒义又有贬义，当用短焦距摄影镜头近距离拍摄人物肖像时，五官比例的改变及位置的"移动"使之面目全非，产生了特殊的透视变形效果，进而表现人物不同的心态、情绪。如张艺谋执导的影片《有话好好说》中的人物形象，绝大部分是用短焦距摄影镜头近距离拍摄，使人物的鼻子变大、耳朵变小，拍半侧面时，又使靠近镜头的一只眼睛变得过大，充分表达了影片中人物扭曲的、不正常的心理状态（见图2-4-3）。

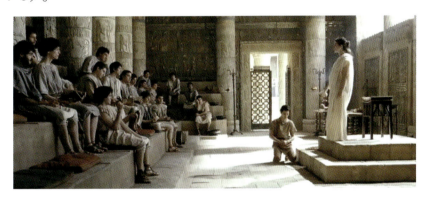

图2-4-2　广角镜头

图2-4-3　《有话好好说》影片画面

德国影片《马门教授》中也有不少场面和镜头是用广角镜头拍摄的，比如马门被捕、马门的女儿遭同学们无端地围攻等场面，歪歪斜斜的主观镜头，都是变形的，暗示希特勒上台后，似乎一切都失去了常态。苏联影片《雁南飞》号称诗电影，其摄影风格是有名的情绪摄影。情绪摄影不以真实再现为目的，摄影机带着强烈的主观情绪参与剧作。比如，女主人公薇罗尼卡因爱情上的挫折受到单位领导批评后欲寻短见，在铁路线上狂奔，用广角镜头拍摄她的特写（演员自己抱着摄影机自己拍），有意用失形的肖像夸张地揭示她此时此刻的悔恨、悲痛的心情。王家卫执导的电影《重庆森林》中绝大部分镜头都是用短焦距镜头拍摄的，王家卫在导演阐述中讲道：之所以选择短焦距镜头拍摄这部电影，主要是想利用短焦距镜头透视效果强的特点拓展环境空间，因为我们大家都知道香港是一个非常拥挤的城市，我只想让大家在银幕上看到一个宽阔的香港、宽广的环境。而用短焦距镜头拍摄人物是想表现香港的年轻人的那种浮躁、心理扭曲的不平衡的状态。短焦距镜头如图2-4-4所示。

长焦距镜头与短焦距镜头恰好相反，由于它视角窄，并有"望远"的效果，即使在远距离拍摄主体时也能够拍摄出被摄主体的小景别画面，从而使被摄主体突出地表现或是细节地展示。如要表现小件物体的特写，如眼睛、校徽、戒指等，或表现远距离被摄物体的特写，短焦距摄影镜头便无能为力了，这些任务只能用长焦距摄影镜头来完成。

由于长焦距摄影镜头具有视角窄、影像放大率大的特点，它可以把远距离的景物拉近，如要拍摄人物眼睛的特写，或某一细节，刻画人物内心情绪时，长焦距摄影镜头具有了特殊的功能。长焦距镜头如图2-4-5所示。

图2-4-4 短焦距镜头

图2-4-5 长焦距镜头

利用长焦距镜头的远摄功能，在拍摄实践中，调拍距离较远的拍摄对象，追求真实自然的艺术效果。有些被摄对象距离较远，不易于接近或者根本无法接近，只能用长焦距摄影镜头调拍，如体育比赛、飞禽走兽、太阳的特写、河流中航行的小船、森林中的猛兽和某些爆炸场合、战争场面等。在新闻节目中更是常常要用到这

种拍摄方法：被采访对象很少或者从未接受过电视记者的采访，面对距离较近、紧"盯"着自己的摄像机时老是紧张、不自然，出现一些明显失常的神态和动作，不能与摄制人员很好地配合，此时采用长焦距镜头远距离拍摄可以取得真实、自然的画面效果；现在有很多新闻节目中由于被摄者害怕曝光，摄像师就用长焦距镜头在远距离拍摄到真实的场景、获取确凿的图证，这也叫"偷拍"。另外，电视剧和电视专题片摄影中，为了追求真实自然的艺术效果，尤其是一些纪实风格的影视作品，让演员到现实生活中去，通过长焦距镜头远距离调拍演员在群众中的表演，使演员不注意摄影机的存在，以获得十分逼真的表演效果。比如影片《秋菊打官司》中很多镜头都是这样拍摄的（见图2-4-6）。

图2-4-6 《秋菊打官司》中的镜头

调整焦点的拍摄方法可以实现同角度、不同景别的场面调度。例如：焦点在前景时，画面上是一向前探出的枪头和准星（特写），当焦点调至背景处时，画面前景上的枪头虚化"消失"，远处一个人正迎着枪口走来（全景）。焦点的变化使镜头前纵向方位上的两个形象分别出现，构成戏剧因素，场面的转换就存在于这此显彼隐的过程中。焦点转换有两个条件：一是景深小，二是被摄体之间的纵向距离要大。如果没有纵向距离的差别，尽管用了长焦距摄影镜头也不会获得较明显的焦点转移效果。

摄影镜头根据焦距值可否调节分为定焦距摄影镜头和变焦距摄影镜头两大类。焦距值固定不变的摄影镜头为定焦距摄影镜头，而焦距值在一定范围内可连续改变的摄影镜头称为变焦距摄影镜头：由于焦距值在一定范围内连续可变，实现了"一头多用"的功能，省下携带众多摄影镜头的麻烦，给摄影师带来极大方便。变焦距

摄影镜头可在拍摄过程中变换焦距，改变包容的景物范围，可产生把对象推远（长焦变广角）或拉近（广角变长焦）的效果。变焦距镜头能在拍摄中改变对象在画幅中的影像比例。变焦距镜头虽能把拍摄对象由远拉近或由近推远，但这不是真正的空间位移造成的空间距离和空间关系的变化。其物理性能类似于望远镜，即把视觉范围缩小，把对象影像比例放大。在远处拍摄对象，如果包括的景物范围小，其影像比例在幅面中自然增大。它的视觉效应在构成运动（移动）效果时，与其说是生理的（即实际空间距离变化的）感知，毋宁说是心理空间变化的感知，是注意力集中的体现。因此，它是影像比例变化造成的空间距离的变化。移动和变焦的两种不同的空间距离的变化效果不能互相取代，但可互相补充使用。

变焦距镜头的优点有：

（1）以高于移动的速度构成空间距离急剧变化的效果。摄像机镜头上的电动变焦距装置可以使画面景别的变化平稳而均匀；如用手动变焦，可以完成急推和急拉，产生一种新的画面运动，形成新的画面节奏。

（2）在不铺设轨道、不运用移动工具的情况下，变焦距镜头使用方便。在摄像机机位不变的情况下即可完成变焦推拉，实现画面景别的连续变化。在一个位置上即可拍摄到场面的全景和被摄体的特写。

（3）变焦混用，视觉效果更真实。定焦距镜头的长焦不宜用于移动，如用变焦距镜头，移动时用广角，摇摄时配以长焦，变焦效果不易察觉就可以完成各种复杂的推、拉、摇、移拍摄任务。

思考练习

1. 镜头是什么？
2. 景别的作用是什么？
3. 景别的运用有规律吗？
4. 什么是固定镜头？什么是运动镜头？
5. 运动镜头有哪几种？
6. 什么是焦距？什么是焦点？
7. 什么是景深？
8. 长焦距镜头与短焦距镜头的区别在哪里？分别适用于什么情况？

第三章
轴　　线

学习目标

通过本章的学习，了解轴线的作用，理解轴线的概念与轴线的原则，明确关系轴线与运动轴线的区别，掌握关系轴线、运动轴线运用的基本方法，并能通过实例分析轴线的运用；掌握越轴的技巧，并能针对实例分析不同的越轴方法。

学习重点

本章重点掌握关系轴线、运动轴线运用的基本方法，并能通过实例分析轴线的运用，掌握越轴的技巧。

轴线也称表演轴线，是画面中被拍摄对象的视线方向、运动方向和对象之间关系所形成的一条假定的直线。它的作用不仅在于帮助导演成功组织镜头的角度和运动，而且在于帮助观众建立正确的方向感，保证被拍摄对象在画面空间中达到正确位置、视线方向、运动方向的统一。这是构成画面空间统一感的基本条件。

第一节　轴线的概念和原则

早在1915年，美国的电影大师格里菲斯拍摄了举世闻名的影片《一个国家的诞生》（见图3-1-1）。格里菲斯使用了这样的方法来拍摄对话：首先，他拍下了全景图3-1-1（a），告诉观众事情发生的地点、人物以及他们的相对位置。然后，他分别拍下两个人对话时的近景图3-1-1（b）、图3-1-1（c）。这种做法的优点在于：在向观众交代了基本的情况之后，便可以不再顾及环境的因素而专注于人物之间的戏剧性冲突。不过，有一个因素必须考虑，即全景中人物在画面中的相对位置，并不因为不再出现全景而获得自由，原来面向画左的人，在他的中景镜头中也要保持面向画左；同理，原来面向画右的人，也要在其他景别的镜头中继续保持面向画右。如果发生了两个人都朝着一个方向的情况，会给观众一种两个人不是在面对面交流，而是在肩并肩交流的感觉。如果格里菲斯在拍摄上面那场戏的时候，将摄影机搬到桌子的另一侧，也就是画面中靠墙的那一侧，拍摄一个对话的近景（见图3-1-1（d）），人物所面对的方向同图3-1-1（c）所示的图像正好相反，这时便发生了人物肩并肩对话的情况。

由此，人们得到了拍摄这一类场景的一个规则：拍摄人物对话的时候，摄影机只能在对话双方的一侧，不能轻易跑到另一侧去。在进行对话的双方间画出一条连线，这条线就是摄影机拍摄时不能随意逾越的界线，也被称为"轴线"。

一、轴线的概念

轴线是在镜头的转换中制约视角变化范围的界线。轴线是画面中被拍摄对象的视线方向、运动方向和对象之间关系所形成的一条假定的直线。

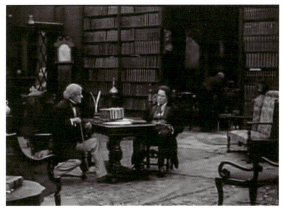

（a）全景图

（b）近景图 1

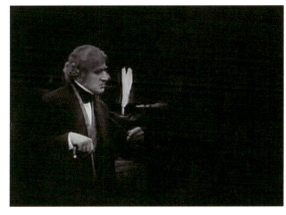

（c）近景图 2

（d）近景图 3

图 3-1-1 《一个国家的诞生》

必须注意的是，这个概念中的轴线与真实的空间没有关系。对于真人电影而言，剧中整体的空间关系往往同拍摄时的空间没有相似性，两个对象之间的对话可能在不同的时间、不同的地点拍摄，然后剪辑在一起。因此，所谓的轴线只是一条假设的线，不会在实际中存在。对于动画片来说，显然没有这样的问题，轴线可以在拍摄的设计稿上画出来。

轴线包括关系轴线和运动轴线。

二、轴线的原则

轴线的原则：在同一场景中拍摄相连镜头时，遵循在轴线一侧 180° 之内任意设置机位，都不会造成演员位置方向上的混乱和视觉上的不连续。轴线 180° 原则如图 3-1-2 所示。

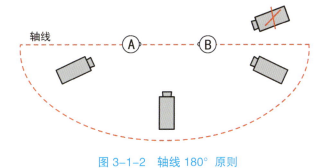

图 3-1-2 轴线 180° 原则

理解轴线原则的简单方法：拍摄两个面对面的人物侧面，在两个人物之间画出表演轴线，有了表演轴线，那里就存在一个180°的空间（或者称之为一个半圆），所有镜头都在这个半圆内拍摄。

第二节 关系轴线

一、关系轴线的概念

分别表现被拍摄对象之间的交流关系，它们之间的轴线称为关系轴线（见图3-2-1）。

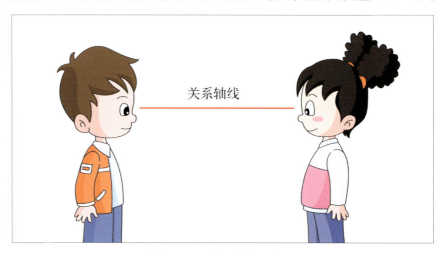

图3-2-1 关系轴线示意图

在这个概念中，有几点必须予以注意。

第一，轴线所连接的必须是有交流的双方，"有交流"不一定就是面对面地对话，有可能是双方处于平行或相反方向，甚至躺着等。这就很难划定关系轴线。必须考虑人物的头部，即"头部原理"。因为头部是人说话的位置，而眼睛则是方向指示器，因此，主要是由头部和眼睛的视线决定关系轴线。有时也会出现交流中的一方扭过头去不看对方的情况，这并不妨碍轴线的构成。但是，如果仅是一方注视着另一方，而被注视的一方根本就没有交流的愿望，此时轴线原则不适用。

第二，必须是"分别表现"，在拍摄时必须有单独表现某一方的镜头，轴线所连接的双方必须分别出现在不同的镜头中。如果双方同时明确地出现在一个镜头中，则与轴线原则无关。因为轴线原则保护的是有交流的双方明晰的关系，不使观众产生在相对关系上的疑惑。而两人同在一个画面的镜头提供了足够清晰的两人关系，因此与轴线无关。

二、三角形原理

在拍摄两个演员面对面的交流场景时，在他们之间有一条无形的关系轴线，也称关系线。在关系线的一侧

可以选择三个顶端位置，这三个顶端构成一个底边与关系线相平行或重合的三角形。摄像机的机位可以设置在这个三角形的三个顶端位置上，形成一个相互联系的三角形机位布局。由于关系轴线有两侧，所以围绕两个被摄演员和一条关系轴线，能够形成两个三角形摄影机布局。其他摄像机只能选择在关系线的一侧并保持在那一侧。如果把镜头从轴线一侧切换到轴线另一侧，就会把人物在画面上的位置搞乱，使观众感到没了方向。

从图 3-2-2 可看出，这三个机位均是双人镜头，能清楚地表现交流双方的空间位置。

三、基本镜头规律

基本镜头规律图如图 3-2-3 所示。

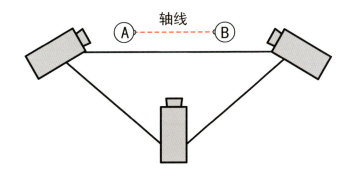

图 3-2-2　三角形原理位置图

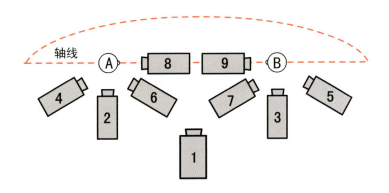

图 3-2-3　基本镜头规律图

1. 主镜头

图 3-2-3 中 1 号镜头也称为主镜头，主镜头处在 9 个镜头所构成的三角形的顶端上，在场景中充当主机位置的镜头。这类镜头所拍摄到的画面大都是全景系列（大远景、远景、大全景、全景）景别，人物是双人画面，视线对应（见图 3-2-4）。主镜头的位置决定了画面人物的轴线关系。所有其他的镜头，都是以这一点为依据的。

主镜头应该力图表达出空间的最大范围，并在画面中为镜头的调度提供视觉依据。主镜头可能出现在一场戏的开头，或中间，或结尾。

2. 平行镜头

图 3-2-3 中 2、3 号镜头为平行镜头，与 1 号镜头方向基本上是平行的，所以这类镜头更多的是人物的中景、

近景，人物是单人画面，视线向外（见图3-2-5）。从画面形式上分析，2、3号镜头在画面效果上只是与1号镜头的景别不同、距离不同、人物数量不同，在背景关系、视线关系、拍摄方向上都十分接近，在镜头连接后会使人产生原地跳接的感觉。

图 3-2-4　主镜头

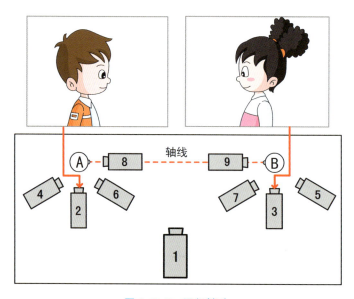

图 3-2-5　平行镜头

3. 外反拍镜头

图3-2-3中4、5号镜头称为外反拍镜头，又称为过肩镜头，局部关系镜头。景别以中景、中近景、近景、特写为主。外反拍镜头处于轴线一侧的两个人物后背的角度位置。镜头是双人画面，人物在镜头中是一前一后，4号镜头A在前景，B在后景，5号镜头A在后景，B在前景，两个人物可以互为前景和后景（见图3-2-6）。它的特点是前景演员背对着镜头，处于后景的演员在此时是画面表现的主体。可以通过后期制作，将前景人物设计为虚影像，后景人物是实影像。

4. 内反拍镜头

图3-2-3中6、7号镜头称为内反拍镜头，又称为正打、反打镜头，景别一般以中近景、近景、特写为主。

双人交流镜头中，向两个不同空间背景拍摄的一方为正打，另一方则为反打。先拍为正，后拍为反。内反拍镜头的特点体现在轴线一侧的两个人物之间处于对应角度位置。镜头都是单人画面，将摄影机放在两个人物之间分别拍摄。由于是单人画面，主体更为清晰，视线向外（见图3-2-7）。两个内反拍镜头剪接在一起，视线互逆而且对应，形成交流关系。

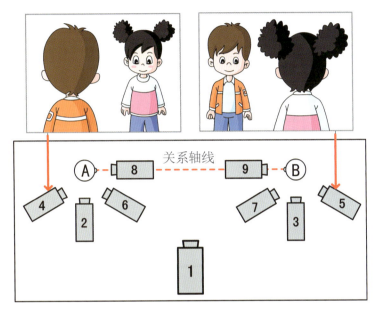

图 3-2-6　外反拍镜头

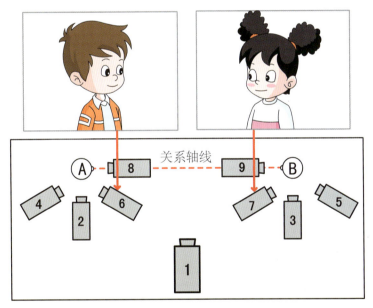

图 3-2-7　内反拍镜头

5. 骑轴镜头

图3-2-3中8、9号镜头称为骑轴镜头，它们的镜头视轴方向与人物轴线方向基本平行或重合，属于内反拍镜头的一种极端位置，也称之为正打、反打镜头，景别一般以中近景、近景、特写、大特写为主。由于视轴与轴线平行或重合，人物视线在视觉上是在与观众交流，实际上是在与摄影机交流，因此又称之为中性镜头（见图3-2-8）。

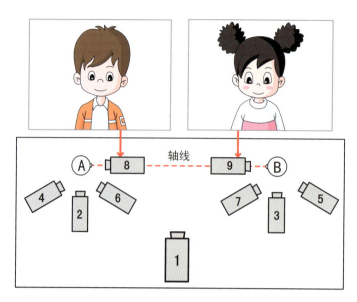

图 3-2-8　骑轴镜头

四、双人交流的具体运用

双人交流形式早在格里菲斯时代便已经在使用了，一直到今天人们依然使用那种简单而又有趣的方法。双人交流轴线是关系轴线中最简单也是最基本的，它所涉及的只有交流的双方和这两者之间的一条轴线。双人交流有三种常见形式：演员面对面、演员肩并肩、演员背对背。

1. 演员面对面

演员面对面是双人交流中最常见的形式。以电影《至暗时刻》为例，在丘吉尔就任首相后首次和国王见面的场景中，整个场景的拍摄都放在轴线的一侧，遵循"轴线180°原则"，绝不越过两人之间假设的轴线。先用一个全景主镜头（见图3-2-9）交代两人的相对空间位置，然后分别用内反拍镜头（见图3-2-10、图3-2-11）表现两个人，以强调他们之间首次见面时略显拘谨、略显抵触的状态。从图示中可以看到镜头拍下了两人的相对空间位置（见图3-2-12）。

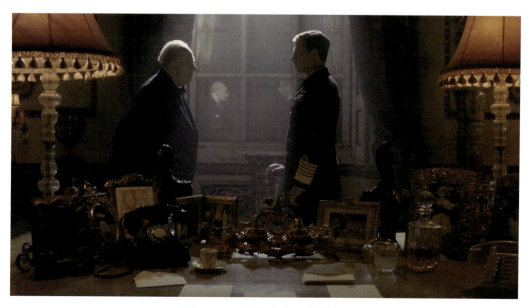

图 3-2-9　选自《至暗时刻》1

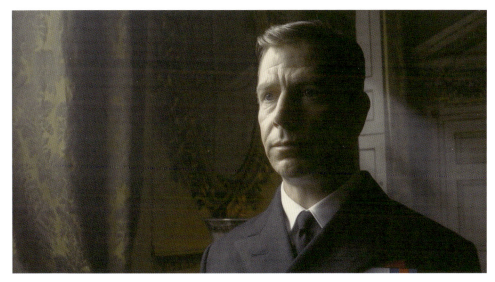

图 3-2-10　选自《至暗时刻》2

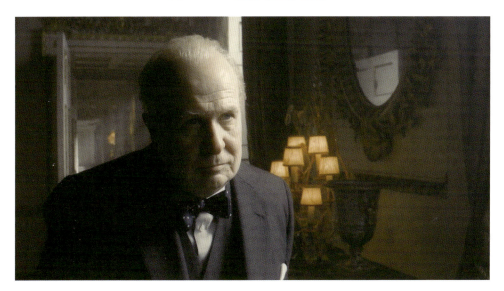

图 3-2-11　选自《至暗时刻》3

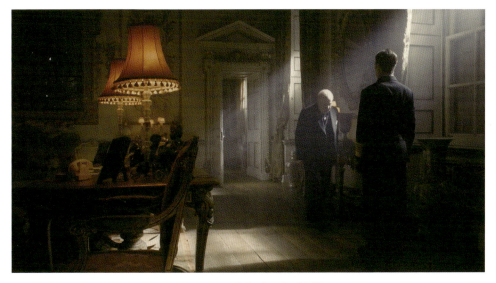

图 3-2-12　选自《至暗时刻》4

2. 演员肩并肩

两个演员排成一条直线，这种情况也比较多见，即他们的交流采取肩并肩的位置，就有一种共同的方向感，全向前看。这时用轴线拍摄，不仅可以表现出他们之间的内在联系，而且可以清楚展现出两个演员的位置关系。下面还是以影片《至暗时刻》为例，国王与首相在多次交流后，交心谈心，此时采用了肩并肩的交流方式（见图 3-2-13 至图 3-2-18）。

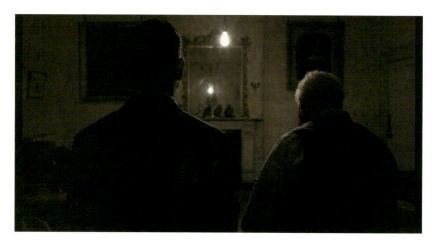

图 3-2-13　选自《至暗时刻》5

图 3-2-14　选自《至暗时刻》6

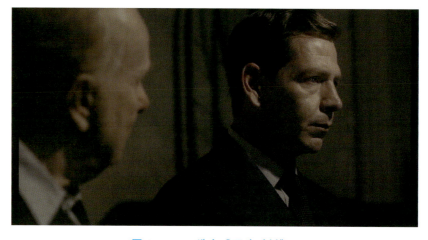

图 3-2-15　选自《至暗时刻》7

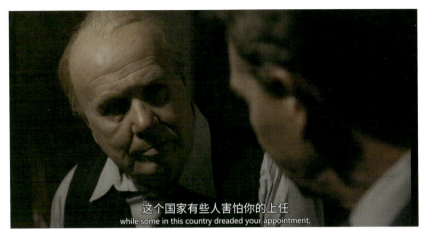

图 3-2-16　选自《至暗时刻》8

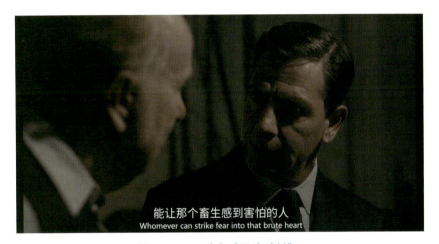

图 3-2-17　选自《至暗时刻》9

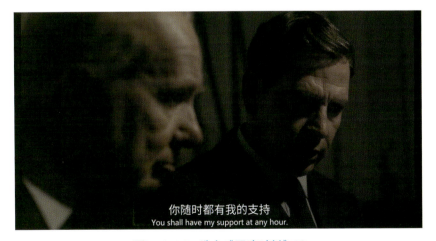

图 3-2-18　选自《至暗时刻》10

在这场戏中，第一个镜头是典型的主镜头，然后穿插平行镜头、内反拍镜头、骑轴镜头分别表现国王和丘吉尔，并多次用到外反拍角度，以便能清楚看到两个人物的空间位置。

3. 演员背对背

关系轴线的概念明确提到有交流不一定是面对面，也可以是背对背的，必须遵循"头部原理"，由演员的头部和眼睛的视线决定关系轴线。以迪士尼影片《星银岛》中斯尔维尔和霍金斯的一场戏为例。从图示中可以

看到,图 3-2-19 主镜头表现出霍金斯和斯尔维尔的空间位置。画面中可看出两人所处的位置不是面对面,而是背对背,但由于他们是正在交流的双方,因此他们之间的轴线关系依然成立。在图 3-2-20 镜头画面中可看到,霍金斯的脸向着画左,但目光看着画右;图 3-2-21 镜头画面中可看到面向画右方向的斯尔维尔,其目光则扫向画左,这样一来,两人之间的关系便建立起来了。

图 3-2-19　选自《星银岛》1

图 3-2-20　选自《星银岛》2

图 3-2-21　选自《星银岛》3

五、三人交流具体运用

三人交流场面可简单处理为双人交流的形式,当一个演员站在一侧,而另外两个演员同时站在另一侧,这三个演员之间的交流就只有一条关系轴线,参与交流的人数增加了,但存在于演员之间的轴线没有增加。

在影片《疯狂动物城》中,有一场对话,朱迪即将上岗赴任,父母对她十分担心,对她反复叮嘱可能的危险。影片将朱迪和她的父母三个人处理成了双人轴线,父母合并成了一方,由于父母的立场一致,将他们理解成一方毫无困难。轴线的走向可以是在中间偏向父母的一侧。轴线在朱迪和父母之间形成。对话的正反打镜头便在两者之间交替(见图3-2-22至图3-2-24)。

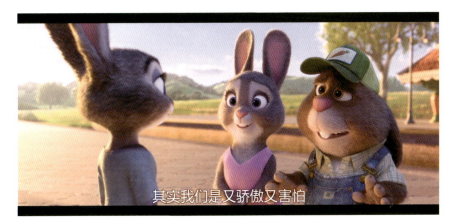

图3-2-22　选自《疯狂动物城》1

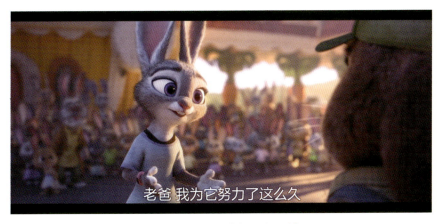

图3-2-23　选自《疯狂动物城》2

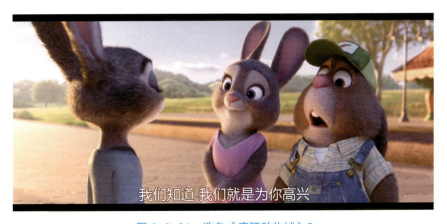

图3-2-24　选自《疯狂动物城》3

六、多人交流具体运用

表现两三个人的静态交流场面的基本技巧也适用于表现多人交流场面,有两种常见形式:一种是交流的双方都为群体;另一种是交流的双方,一方为个体,另一方为群体。

(1)交流的双方都为群体。

迪士尼动画影片《牧场是我家》中的一场戏,三只奶牛和马、狗之间发生了争执。在这场戏中,三只奶牛为一个群体,马和狗为一个群体。先用平行镜头表现马和狗这一方(见图3-2-25),然后用内反拍镜头表现三只奶牛这一方(见图3-2-26),最后用主镜头交代角色之间的空间位置(见图3-2-27)。

(2)交流的双方,一方为个体,另一方为群体。

皮克斯的动画短片《鸟!鸟!鸟》讲述的是幽默有趣的故事,发生在一只大鸟和一群小鸟身上。从画面中可看出大鸟是个体,小鸟们是群体,电线无形中成了双方的关系轴线。比较有趣的是整部片子只用了骑轴镜头、平行镜头、主镜头。在双方刚相遇的一场戏中,先用骑轴镜头、平行镜头分别拍摄双方,然后用主镜头交代了空间位置(见图3-2-28至图3-2-32)。

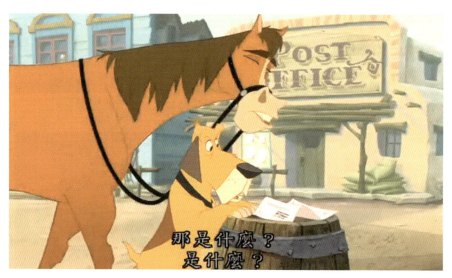

图3-2-25 选自《牧场是我家》1

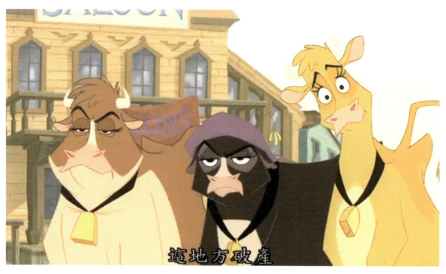

图3-2-26 选自《牧场是我家》2

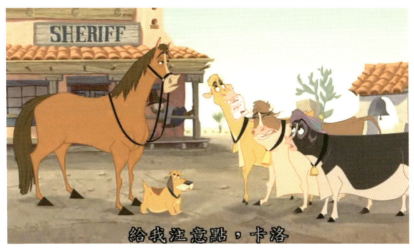

图 3-2-27　选自《牧场是我家》3

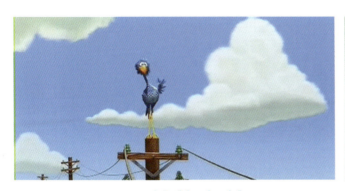

图 3-2-28　选自《鸟!鸟!鸟》1

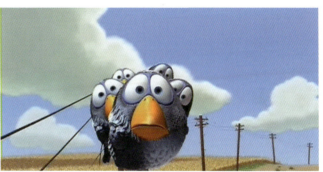

图 3-2-29　选自《鸟!鸟!鸟》2

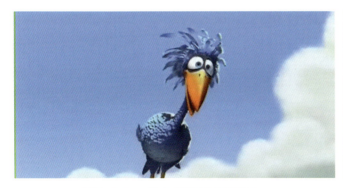

图 3-2-30　选自《鸟!鸟!鸟》3

图 3-2-31　选自《鸟!鸟!鸟》4

图 3-2-32　选自《鸟!鸟!鸟》5

如果表现的群体是相当庞大的,就必须找出群体的重心。如在影片《虫虫危机》中,蚱蜢霸王来到了蚂蚁群中,当他的说话对象是蚂蚁群体时,如果将所有的蚂蚁看成是一方的话,那么轴线的方向就不是唯一的了,在庞大的蚂蚁群中可以任意画出许多不同的轴线,碰到这种情况的处理方法是寻找这个群体的"重心",然后将轴线同这一重心相联系。这里说的"重心"是指群体中有影响力或号召力的人物。从图3-2-33至图3-2-35可以看出,蚂蚁群的重心是蚂蚁女皇所在的位置。如果没有这样的人物,则可以简单地将轴线与群体的中心位置相联系。

图 3-2-33　选自《虫虫危机》1

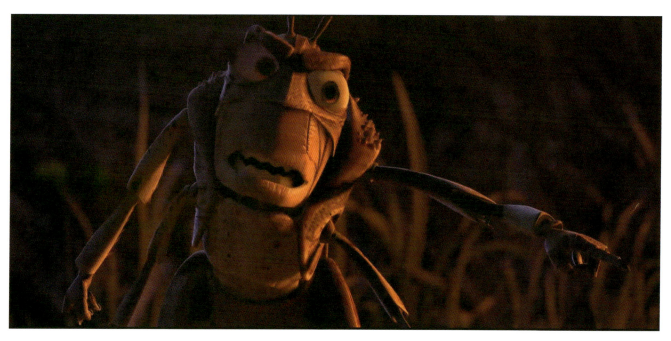

图 3-2-34　选自《虫虫危机》2

图 3-2-35　选自《虫虫危机》3

从关系轴线的运用具体实例中可看出，在遵循轴线 180°原则的同时，不一定非要放在正常视点上，拍摄时可以俯视、可以仰视，还可以在轴线上拍摄，这是轴线原则的临界点，在轴线上拍出来的画面，演员是没有方向的，因为他正对镜头说话。

第三节　运 动 轴 线

一、运动轴线的概念

由被摄对象的运动方向构成的轴线叫运动轴线，是指运动物体和运动物体目标之间的假想线。在影片的实际拍摄中，只用一个镜头拍下整个运动会比较乏味单一，而用若干个镜头拍摄整个运动则更生动、更有趣味。即一个连贯的动作分切成若干片段，同时保持运动的连续性。依据轴线 180°原则，保证分切镜头的拍摄位置必须在运动轴线的同一侧。如果突然把其中一个镜头的拍摄位置摆在运动轴线的另一侧，那么，拍摄对象就会莫名其妙地从相反方向横过画面，造成运动方向的混乱，这一组分切镜头就无法正确保持运动的连续性。

当然，这并不是说，在电影中的运动就不能改变方向了，相反，越过轴线的拍摄方法可以产生一种特殊和意想不到的效果。但是，任何方向的改变必须在画面上表现其改变过程，要让观众明确是在改变运动方向，不至于造成运动方向的混乱。

二、运动分切的原则

首先，运动分切的效果要考虑分切的数量，即一个连贯的运动用多少个镜头去表现。如果镜头分切的数量

太少，那么运动过程就不能充分体现；如果镜头分切的数量太多，则影响物体运动的连贯性，并造成动作拖拉，显示不出节奏与力度。分切的数量与运动时间长短有必然联系，一般来说，运动时间短暂，两个镜头就足以表现整个运动过程；如果运动时间长，可以将其分切成三四个镜头，或者在运动的开始与结尾插入一个切出镜头，这样就不会使观众感到莫名其妙。

其次，运动分切的效果依赖于分切点的选择。如果分切的时候有一个入画、出画的过程，在第一个镜头中所要表现的运动物体已经出画，那么，在下一个镜头中，这个物体就需要入画，入画的方向同上一镜头中出画的方向要保持一致。用缩略语来表示这一规则："左出右进"。如动画影片《寻梦环游记》中的两个连续镜头，在第一个镜头中，米格尔的运动方向是从画右到画左，从画左出画（见图3-3-1）；在第二个镜头中，米格尔从画右冲入画面（见图3-3-2），这就是典型的"左出右进"。这两个镜头中，延续的方向感将物体在不同场景中的运动连接了起来，中间并无断开的痕迹。

图 3-3-1 《寻梦环游记》 左出

图 3-3-2 《寻梦环游记》 右进

又如，动画电影《魔女宅急便》中主人公琪琪在第一个镜头中向画面下方飞行（见图 3-3-3），在出画的位置切断，连接下一个镜头，在第二个镜头中琪琪从画面上方入画（见图 3-3-4），构成流畅的运动轨迹，这是"下出上进"。依照这个规则，还可从推理中得出另两个相似的规则："右出左进"和"上出下进"。

图 3-3-3 《魔女宅急便》下出　　　　　　　　　　　图 3-3-4 《魔女宅急便》上进

美国动画影片《狮子王》中，辛巴与同伴在一座桥上边跳边唱的镜头，在下一个镜头的同一位置上同样是辛巴与同伴边跳边唱，但却是长大了的辛巴，时间有了变化（见图 3-3-5 至图 3-3-8）。这组镜头通过演员在同一场景中的相同运动作为镜头间的分切点，很好地保持了角色运动的连贯性与顺畅感，简练地表现了时间的过渡。

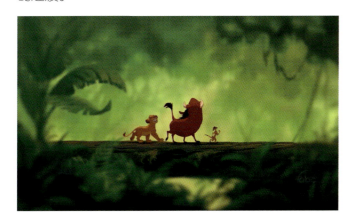 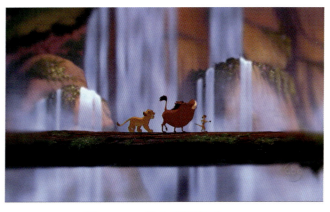

图 3-3-5 选自《狮子王》1　　　　　　　　　　　图 3-3-6 选自《狮子王》2

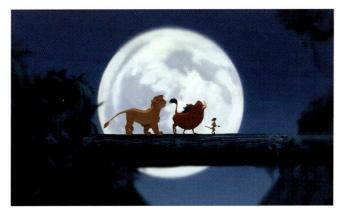 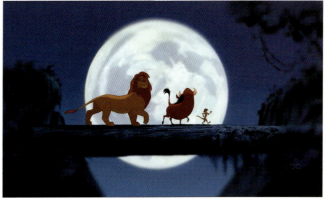

图 3-3-7 选自《狮子王》3　　　　　　　　　　　图 3-3-8 选自《狮子王》4

最后，运动分切的效果还必须考虑到镜头切换的连贯性。把一个连贯动作的两个不同片段组接在一起，必须遵循以下三条原则：

1. 保持位置的统一

一方面是指演员在画面中的位置，要想在不同的镜头之间仍然保持视觉的流畅，有效的方法是使演员在两个相连的镜头之中处于一致的位置，这在固定镜头中更为重要。另一方面是指演员的形体位置，包括他们的手势、体态，甚至于他们的服饰、发型等。

2. 保持运动方向的统一

演员的运动方向必须明确，当两人或两群人相对运动时，画面上双方的运动方向是相反的，一方始终向右运动，一方始终向左运动，双方在画面中的运动方向从摄像机的角度来看应保持不变，这两种相反的方向镜头交替出现，直到双方合在一起时为止。相对运动是冲突的基础，如在冷兵器时代，两军对垒，双方的运动都是为了打仗，将军对将军，骑兵对骑兵，步兵对步兵，都必须保持原有的方向，直至双方相遇。如果突然出现双方相同运动方向的画面，观众会误以为是其中一方的援军到了。

3. 保持动作的连贯

无论镜头如何切换，景别如何变化，人物的运动在画面中应当是连贯的。

三、运动的分切方法与具体运用

取得好的运动分切效果除了遵循运动分切的原则以外，还要掌握运动分切的方法，以下讲述具有代表性的几种。

1. 在同一视轴上分切运动

对于固定摄影来讲，可以用不同的景别来完成一个动作，即用两个位于同一视轴上的摄影位置。通常有两种形式，一种是由中景、近景切至全景，这种形式可以把运动保持在画面中进行。比如，一个起立的动作，开始用中景，动作完成后用全景。

动画电影《超人总动员》中鲍勃探身而入的镜头切换，第一个镜头为近景，鲍勃从门后先探入头部，然后他试图探入更多的身体部分，切至下一镜头为全景，他的身体部分已经完成正面探入室内的动作，这两个镜头用同一视轴，而演员都在画面的同一位置——画面中央（见图3-3-9、图3-3-10）。

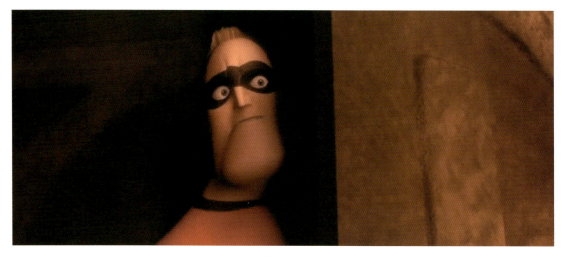

图3-3-9 《超人总动员》近景

图 3-3-10　《超人总动员》全景

另一种形式是由全景切至中景、近景。比如演员坐下的动作,第一个镜头开始坐下,景别为全景,第二个镜头切至同一视轴的中景,完成坐下的动作,虽然景别不同,但是演员在画面中所处的位置是基本一致的。

2. 从相反的方向分切运动

如何理解从相反的方向分切运动?即在运动轴线的同一侧,设置两个互为反拍的角度。因为方向相反,能够带来不同的背景环境。在表现演员走或跑时,常用两个互为反拍的镜头,即内反拍镜头和外反拍镜头,演员的运动是走近镜头或离开镜头。这两个方向可以交替出现,有助于提高动作的节奏感。第一个镜头中演员走近镜头,画面呈现演员的斜前正面,即内反拍镜头;第二个镜头中的演员远离镜头,画面呈现演员的斜后背影,即外反拍镜头。依据轴线的180°原则,两个机位的设置必须在运动轴线的同一侧,这样就能保持演员运动方向的一致了。如《超人总动员》中的小飞走路的镜头分切(见图3-3-11、图3-3-12)。

图 3-3-11　《超人总动员》中演员走近镜头

图 3-3-12　《超人总动员》中演员远离镜头

从相反的方向还可分切演员进门和出门的运动。演员推开一扇门从室外走入室内的运动在影片中出现的频率非常高，例如从演员左侧在室外拍摄他推门或转动门把手的动作，然后切至室内拍摄演员走进屋子的动作，两个镜头中的运动方向就是相反的（见图 3-3-13、图 3-3-14）。有一点必须注意：无论摄影机放在运动轴线的内侧还是外侧，都要保持在同一侧。

图 3-3-13 《超人总动员》中演员推门

图 3-3-14 《超人总动员》中演员进门

第四节 越 轴

遵循轴线 180°原则，将摄像机摆放在轴线的同一侧拍摄，可以使演员的位置关系和剧情逻辑清晰地交代出来，但这也会造成机位选择的局限性和背景的单调。如在一些对话较多且持续时间较长的影片段落中，为了不使对话显得单调，需要更多的拍摄角度，以获得更强烈的画面构图和更好的角度。解决这个问题的方法就是越轴。

如两个人在餐厅边用餐边交谈，其中一人突然起身，朝服务台走去，移到了一个新的位置，并扭头问坐着的那人需不需要饮料，这就越过了之前两人面对面交谈的轴线，而获得了一条新的轴线。再打个比方，父子两人坐在公园长椅上交谈，一个过路人，即父亲的朋友吸引了父亲的视线，父亲向那人打招呼，并起身朝那人走去，这就越过了父子之间的关系轴线，而建立了一条父亲与朋友之间的新轴线。这样的例子在生活中十分常见。

那么如何跨越轴线，到轴线的另一侧进行拍摄呢？下面介绍常见的几种越轴方法。

一、通过拍摄对象的运动越过轴线

通过拍摄对象的运动越过轴线，可简单理解为利用演员改变运动方向而越过轴线。它是指在叙事的过程中，摄影机与轴线的相对位置没有变化，但是原来在摄影机一侧的轴线却由于拍摄对象的运动移到了摄影机的另一侧，相对于摄影机来说，便是越过了原有的轴线。

在影片《狮子王》中，辛巴央求刀疤叔叔带他去北方边界的情节，人物在摄影机前进行了180°的位置交换。如图3-4-1所示，在01和02号镜头的画面A中可以看到，辛巴和刀疤之间的轴线非常明确，在02号镜头的画面B中看到，辛巴从刀疤的身边走过，在02号镜头的画面C中，两人原有的位置发生了交换，原有的轴线被翻转了180°，01号镜头中面向画右的辛巴，在02号镜头的画面C中已经是面向画左了，刀疤的情况同样。

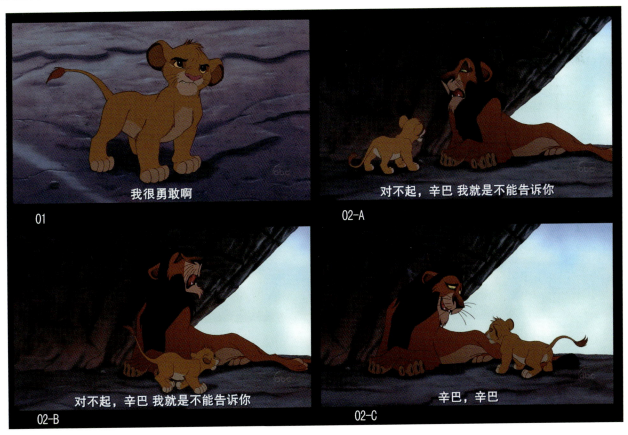

图 3-4-1　选自《狮子王》5

在该影片的另一个情节中，刀疤不参加辛巴的介绍仪式，迁怒于木法沙。如图3-4-2所示，01和02号镜头可以看出两者之间的轴线关系，02号镜头可以看成是整个场景的相对空间关系，木法沙在刀疤的后方，两者在同一画面中，并不存在轴线的问题。从01号镜头可以看到，摄影机的位置是在木法沙的右前方，木法沙面向画右，从03号镜头开始，木法沙突然从后面跑到刀疤的前面，03号镜头一系列的画面可以看到木法沙

位置移动的过程，从03号镜头D画面中清楚地看到，原来向着画右的木法沙，现在向着画左了。

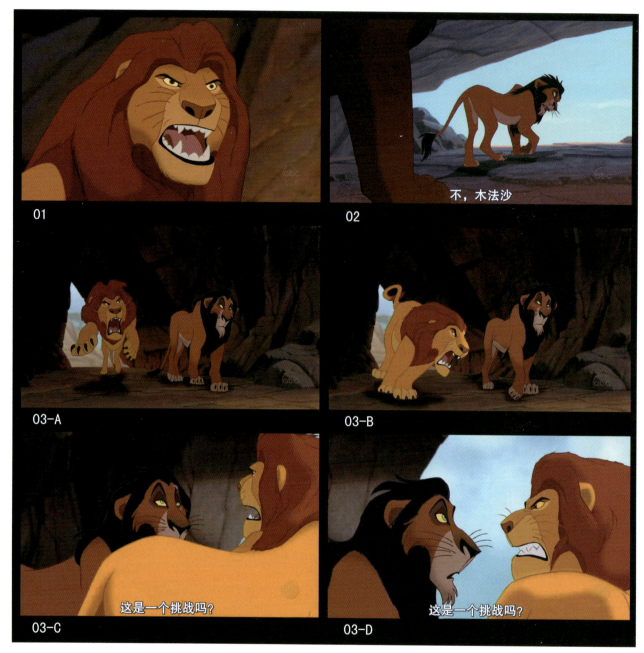

图 3-4-2　选自《狮子王》6

因为观众有了目睹轴线变化的过程，所以不存在跳轴的问题。如果用"切"的方法直接忽略了越轴的过程，就会让观众对轴线产生困惑。人的生理能力使人只能相信变化过程中的位置改变，而不能理解位置跳跃改变后的视觉效果。

二、通过摄影机的运动越过轴线

通过摄影机本身的运动来越过轴线是指在拍摄时移动摄影机，使其从轴线的一侧过渡到另一侧。这同演员运动越过轴线的道理是一样的。只要摄影机在拍摄的过程中越过轴线，便是令人信服的视点的改变。最典型的画面为双人交流镜头。

《罗拉快跑》是一部很有趣的电影，其中有一场曼尼和乞丐的戏，当绝望的曼尼无意中发现了偷钱的乞丐便疯狂追上去，拔枪逼乞丐停下来，两人眼神对峙，气氛十分紧张。导演运用摄影机运动越过两人之间轴线来表现这一镜头。如图 3-4-3 所示，在 01-A 画面中看到，曼尼和乞丐之间的轴线非常明确，同时，也是在 01 号镜头拍摄机位所在的轴线的这一侧开始移动，可看到曼尼的左侧，在弧形移动的过程中摄影机越过轴线，在 01-F 画面中，摄影机停在了曼尼的右侧。为了在一个平面上表现出这样的移动所造成的视线角度变化，导演使用了前层人物的相对运动，即在摄影机向画左移动的同时，画面前层人物同时向画右移动，以造成视线移动时前后景因为离开摄影机的距离不同而产生不同位移的视觉效果。将 01-A 画面中人物所面向的方向同 01-F 画面相比较就会发现，他们的方向已经反过来了。

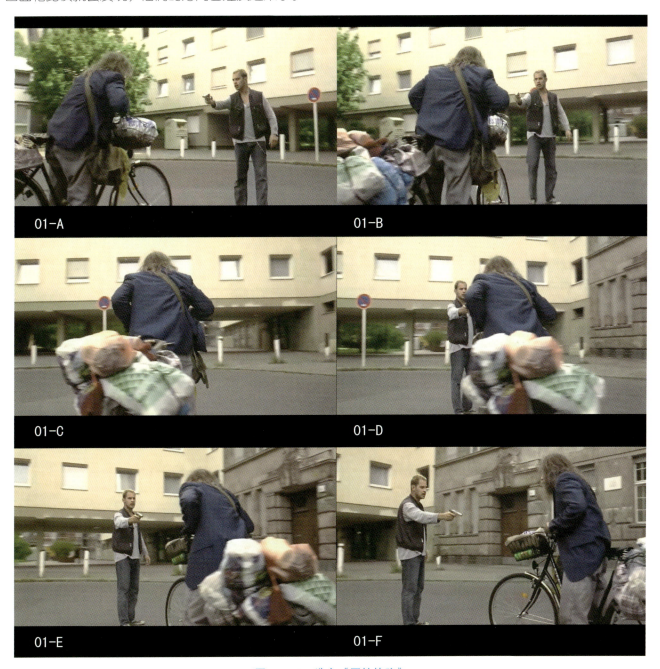

图 3-4-3　选自《罗拉快跑》

通过摄影机本身的运动来越过轴线的拍摄方法，在真人电影中比较常见，但在动画片中是比较少见的。因

为动画片是通过绘画来模拟这种效果的,在人物绘制上比较复杂,必须用绘画的方法来表现演员多角度的转面。

三、通过中性镜头越过轴线

通过中性镜头越过轴线是越过轴线方法中最为常见的。没有明确方向感的镜头都可以算作中性镜头,它可以使观众忘记最后出现的那个运动方向,变换了运动方向不会感到不自然。

这里所说的中性镜头包括两种类型。一种为演员的中性镜头,即演员的正面镜头和背面镜头,也可称为骑轴镜头。在改变轴线之前反复拍摄几组演员的中性镜头,可以模糊轴线带来的方向感,为后面的越轴做好铺垫。

另一种是某物品的镜头,也可称为空镜头。因为物品的镜头往往是不指示确定方向的,但物品必须与剧情有关。利用空镜头的插入,可以使观众很自然地忘记角色运动的方向。如一个小孩放学回家,在路上自左向右高兴地走着,可用几个不同景别的镜头来表现,但要保证摄影机摆放在轴线的同一侧。这时,可以插入一些表现环境的空镜头,如天空、小鸟、草地、鲜花,或小孩书包上的图案等。再回到小孩走路的画面,可以越过轴线从另一侧表现小孩的心情。由于有了空镜头作为越轴的过渡,观众不会因为演员的运动方向改变而感到不连贯。而且观众在观看影片时,会把注意力放在故事的情节和发展上。

在动画《蜡笔小新》剧场版中,有一场学早晨健康操的戏,因为小新在餐桌上做早操,妈妈非常生气。从图3-4-4可以看出轴线在妈妈和小新之间,拍摄位置在妈妈和小新的右侧。图3-4-5、图3-4-6、图3-4-7、图3-4-8这一组中性镜头分别表现妈妈的愤怒,图3-4-5特写妈妈正面愤怒的眼神,图3-4-6特写餐桌上的面包跳起来了,图3-4-7特写妈妈的拳头砸在桌上,图3-4-8特写妈妈正面怒吼的口型。图3-4-9,轴线又回到妈妈和小新,但拍摄位置与图3-4-4相反,在轴线的另一侧,拍摄位置已经切换到妈妈和小新的左侧。从影片的效果来看,使用中性镜头进行越轴非常自然和流畅,而且人物之间的位置关系也非常明确。

图3-4-4　选自《蜡笔小新》1

图3-4-5　选自《蜡笔小新》2

图3-4-6　选自《蜡笔小新》3

图3-4-7　选自《蜡笔小新》4

图 3-4-8 选自《蜡笔小新》5

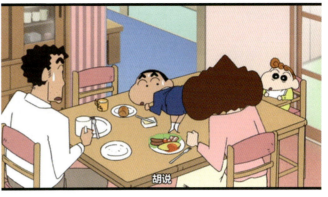
图 3-4-9 选自《蜡笔小新》6

四、通过拍摄对象的视线转移带动越轴

如何通过拍摄对象的视线转移来越过轴线？在皮克斯影片《许愿池》中，吹萨克斯的演奏者和拉小提琴的演奏者都想得到小孩的钱币，不停地展示演奏技艺以吸引小孩的注意，而小孩看着两人，不知该把钱币给谁。在图 3-4-10 所示镜头和图 3-4-11 所示镜头的起幅画面中，可以看到拉小提琴的演奏者和小孩对视的画面，这意味着在两人之间已经建立起了轴线。而在图 3-4-12 所示镜头的落幅画面和图 3-4-13 所示镜头中，看到的是吹萨克斯的演奏者和小孩面对面的画面，这说明在吹萨克斯的演奏者和小孩之间也建立起了轴线。这两条轴线的转换非常简单，小孩转身注视另一个方向的视线转移构成了轴线转换的依据。在整个片子中，小孩多次左顾右盼，他的每一次转动，都越过了原来的轴线而构成了新的轴线。

图 3-4-10 选自《许愿池》1

图 3-4-11 选自《许愿池》2

图 3-4-12　选自《许愿池》3

图 3-4-13　选自《许愿池》4

利用剧中人物视线的运动越轴在影片中是非常常见的，动作大的时候，可以伴随视线快速位移；动作小的时候，往往只需要视线的一瞥便可越轴。

思考练习

一、填空

1. 轴线是_____的界线。轴线是画面中被拍摄对象的_____、_____所形成的一条假定的直线。

2. 轴线的原则：在同一场景中_____时，遵循在轴线一侧_____之内任意设置机位，都不会造成_____的不连续。

3. 分别表现_____，它们之间的轴线称为关系轴线。

4. 双人交流有三种常见形式：_____、_____、_____。

5. 由被摄对象的_____构成的轴线叫运动轴线，是指_____的假想线。

6. 把一个连贯动作的两个不同片段组接在一起，必须遵循以下三条原则：_____、_____、_____。

二、简答

越轴有哪几种常见的方法？请举例说明。

第四章
场面调度

学习目标

通过本章的学习，了解场面调度的概念和分类，明确电影场面调度和舞台场面调度的异同，理解演员调度与镜头调度中各种具体的方式，掌握场面调度的各种应用技巧。

学习重点

理解演员调度与镜头调度的具体方式，掌握场面调度的各种应用技巧。

场面调度的作用在于刻画人物的性格，揭示人物的心理活动，渲染环境气氛。

第一节　场面调度的概念

一、概念

场面调度一词来自法语 mise en scene，意为"摆在适当的位置"或"放在场景中"。场面调度最开始用于舞台剧，是戏剧的术语，原指导演对演员在舞台上表演活动的位置所进行的艺术处理。由于影视和戏剧在艺术处理上具有某些共同性，场面调度也被用到影视创作中来，但其含义却有很大的变化和区别。在电影中，场面调度是指导演对画框内事物进行安排。

利用场面调度，可以在银幕上刻画人物性格，体现人物的思想感情，也可以表现人物之间的关系，渲染场面气氛，交代时间间隔和空间距离。场面调度对电影形象的造型处理，也起着重要的作用。

二、戏剧的场面调度

戏剧场面调度是针对固定不变的观众设计的。它在舞台上展示的形象是与观众的统一视点相适应的。舞台由于它特殊的构造，呈现给观众的角度是有限的。舞台的四个面中，只有一个面是开放的、面向观众的，而其他三个面——背面及两侧的面，对观众而言是封堵的。当舞台上的演员不改变动作和方向时，观众只能看到他的一面造型。比如当一个演员以侧面造型走过舞台时，观众看到的是他呈现的侧面造型，除非他改变动作，把身子或脸转向观众，这时观众才能看到他的正面造型。观众在剧场中看戏时，都坐在固定的位置上，视角是不变的，但是可以自由选择舞台上注意的对象。比如舞台上有五个人物在场，前面有两个人物在对话，有的观众偏偏把自己的注意力放在后面一个呆站在窗前的人物身上。导演不可能强制观众把注意力集中在某个人物或某个关键性的动作或物件上。

三、电影的场面调度

电影场面调度则不同，它是针对活动的观众的视点设计的。它有时代表观众的视点或导演的客观视点，有时又代表剧中人物的主观视点。它几乎不给观众的注意力留有自由选择的余地，基本上是导演领着观众在观察

事物，带有一定的强制性。当演员上一个镜头是侧面的横向运动，观众看到的同样是侧面时，下一个镜头在演员不改变动作和方向的情况下，只要保持视觉连续性，却能够以视点、视距、视角不同于上一个镜头的正面或背面、半侧面的造型呈现给观众，即使观众可以从不同距离、不同角度去观察银幕形象。

电影场面调度把演员调度和镜头调度作为不可分割的创作手段统一起来加以运用。观众通过银幕画面从各种视点和各种距离，间接地观看演员的表演、情节的进展以及周围的环境气氛，尽管视点变换多，空间跳动大，时间流程被切断、分割，由于观众的联想补充，以及视觉对电影语言的适应，仍然能够理解，得到完整统一的印象。

四、场面调度的依据

构思和运用电影场面调度，必须以电影剧本，即剧本提供的剧情和人物性格、人物关系为依据，还包括作者描述的人物心理活动、人物之间的矛盾纠葛、人物与环境的关系，等等。导演、演员、摄影师等须在剧本提供的人物动作、场景视觉角度等基础上，结合实际拍摄条件，进行场面调度的设计。

构思和运用电影场面调度，还必须以生活为依据。在生活中，人总不能坐在、躺在、站在一处一动不动，根据每个人在不同的规定情境中和周围的人或物打交道时，他的欲望、情绪、需要，必然有所行动。比如他饥饿，他就要做饭或寻觅食物；他感到寒冷，就要穿衣服；他情绪激动，就坐立不安，来回走动，甚至做出越轨的行为。如果他需要打电话，需要喝水，都要采取相适应的行动才能达到目的。这些都是场面调度的依据。导演根据自己的理解、自己对生活的独特发现，去安排和设计人物的动作和摄影机的视角与运动，从而产生场面调度的构思，并在拍摄时实施。

在拍摄时，由于演员或摄影师的建议，或者导演自己在现场工作时灵感的突发，也可能产生即兴的场面调度的设想，用以改变和代替原来的设计，这些即兴的设想常常是具有新意和光彩的。但是，导演不能把生动的场面调度寄托在即兴式的处理上，因为这种即兴处理带有较大的偶然性，导演的场面调度设计应在事前经过周密的考虑。

第二节　场面调度的组成

一、演员调度

演员调度指导演通过对演员的运动方向、所处位置的更动以及演员之间发生交流的动态与静态的变化等，造成画面的不同造型、不同景别，揭示人物关系及情绪的变化，以获得银幕效果。目的是让演员得到观众的关注。

1. 演员调度的形式

横向调度：演员从镜头画面的左方或右方做横向运动，即由左向右或由右向左运动，以及转折后的横向运动，运动包括走、跑、跳、飞等。

向上或向下调度：演员从镜头画面上方或下方做反方向运动，也可以理解为由高处向低处或由低处向高处运动，表现空间高度变化。

斜向上或斜向下调度：演员在镜头画面中向斜角方向做上升或下降运动。

正向或背向调度：演员正向或背向镜头运动。

斜向调度：演员向镜头的斜角方向做正向或背向运动。

环形调度：以演员为轴心，摄像机做外环摇摄。

无定性调度：演员在镜头前面做自由运动。

2. 演员调度的内容

1）人物的出场方式调度

人物的每次出场都应该是有意义的，特别是初次出场是建立他和观众关系的关键一步，如同第一印象，应该有所讲究。如果是反面角色，就可能是偷偷摸摸地出现，还是出现在一个阴森恐怖的环境。如果是一个正面角色，就可能是一脸正气地出现，是出现在一个阳光灿烂的地方。这些设计都有其中的深意，都是对刻画人物有着关键作用的。一出戏的人物往往有很多个，多个人物出现时就需要做更精心的调度设计，以使得主次分明而又恰当体现人物关系。

2）人物的行动空间及行动路线的调度

在一部影片中，演员从哪里来，到哪里去，怎么走，中途有什么行为动作，在哪里停下来，最后以怎样的方式从画面中离开，这些都需要做出精心的安排。因为对这些因素的调度直接表现人物的动作行为、情绪思想等，同时直接关系到构图造型及光影的处理。就是说对人物的行动路线的安排应该是有意义的，不是无目的的走动或停顿，而是有其内在的逻辑性、目的性的一个表现的过程。这一过程可以通过几个不同景别和机位的镜头组接而成，也可以以长镜头的方式表现出来。

二、镜头调度

镜头调度则指导演运用摄影机位的变化，即摄影机的运动形式，获得不同角度、不同视距的画面，展示人物关系、环境气氛的变化及事件的进展。镜头调度根据镜头的运动分推、拉、摇、移、跟、升、降等，根据镜头角度分为俯、仰、平、斜等不同角度，根据镜头距离分远、全、中、近、特等各种不同景别。镜头的调度实际上可以分两个层面，一个层面是对单个镜头的调度，另一个层面则是对整场戏的整体调度。

1. 通过镜头的运动调度

推拉镜头其实就是对演员或场景进行大小的缩放，能产生意想不到的效果；摇是机位不变，沿水平方向或垂直方向或二者兼有地变动摄像机镜头的拍摄方式，它意味着注意力的转移；移摄是摄像机本身发生位移，如同一个人边走边看的效果；跟就是摄像机随着被摄主体运动而同步运动进行拍摄，它营造的是一种强烈的真实感；升降镜头是镜头的位移；旋转镜头会产生强烈的运动感，达到人物和背景360°的大旋转效果。

影片《机器人9号》中的一个快拉镜头，通过镜头的纵拉，从近到远，锁定视觉的中心，突破了画面的限制，显示了画面的纵深空间，如图4-2-1所示。

图 4-2-1 《机器人 9 号》快拉镜头

影片《埃及王子》中的上移镜头，展现了法老宫殿的雄伟高大，如图 4-2-2 所示。

图 4-2-2 《埃及王子》上移镜头

影片《美女与野兽》中一段跳舞的戏，带有俯视角度的下降镜头，展现了大厅的全貌，增加了舞蹈旋律的节奏感，如图 4-2-3 所示。

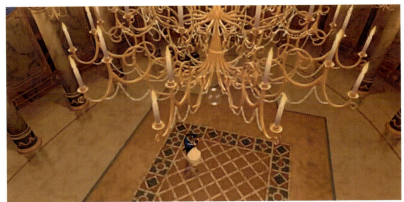

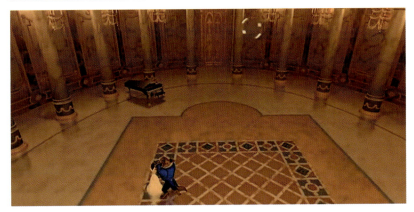

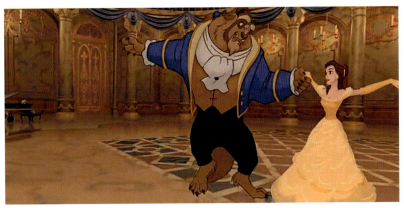

图 4-2-3 《美女与野兽》下降镜头

影片《小马王》中,当小马王打败黑豹后,在高处俯视草原,这时镜头运用了 180°旋转,表现了小马王的英雄豪情,如图 4-2-4 所示。

图 4-2-4 《小马王》旋转镜头

续图 4-2-4

2. 通过景别调度

景别使电影具有突出必要部分的能力，是电影艺术的特点之一。正因为摄影机能够接近和剖析场面的主要细节，电影导演才有可能表达出生活的全部特征，并真实细腻地阐释生活的深度。当然，景别调度不仅指单个镜头内的调度，也包含镜头组接后构成的一个完整场面的调度。它的效果主要取决于景别大小的变换。景别变换会造成观众视觉的骤变，觉得银幕空间忽而辽阔，忽而狭窄，造成不同的情绪感染。

《功夫熊猫》的故事发生在遥远而神秘的古代中国，讲的是雪豹入侵大熊猫栖息的竹林"和平谷"，原本懒洋洋的大熊猫阿宝开始加紧学习古老的中华武术，功夫不负有心人，阿宝在众位师父的悉心调教下终于击溃入侵者。

图 4-2-5（a）所示为翡翠宫的远景，介绍翡翠宫的面貌，显示翡翠宫美丽景色。

图 4-2-5（b）所示为师父教阿宝武艺的全景，表现了人与环境之间的关系。

图 4-2-5（c）所示为阿宝卖面的中景，人物的动作表现十分清楚，运用比较广泛。

图 4-2-5（d）所示为阿宝由于总吃不到包子，愤怒的特写镜头，适合表现人物的表情。

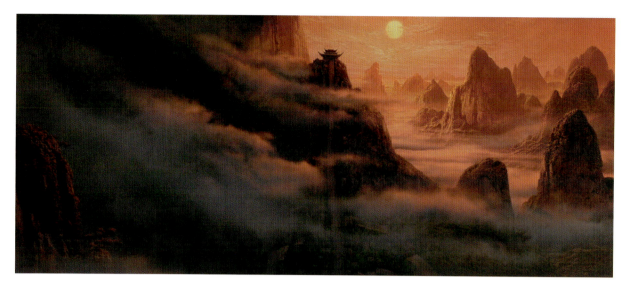

(a)

(b)

(c)

图 4-2-5 《功夫熊猫》景别变换

(d)

续图 4-2-5

当然，在进行镜头调度的时候，必须将景别变换和摄影机的运动结合起来，要有意识地、认真地和深入地加以运用，以便获得更好的视觉效果。

第三节　场面调度的技巧

电影的场面调度是演员调度与镜头调度的有机结合，两种调度相辅相成，都以剧情发展和人物性格、人物关系所决定的人物行为逻辑为依据。为了使电影形象的造型具有更强烈的艺术感染力，在处理电影场面调度时，可以从剧情的需要出发，灵活运用以下四种手法。

一、平面场面调度

平面场面调度是属于戏剧舞台式的场面调度。平面场面调度在平面中通过人物的移动来不断转换观众的视觉焦点。在电影中，平面场面调度常常和摄影机的横移拍摄或摇摄相结合使用。在动画电影中，特别是传统的平面动画电影中，由于表现透视相对比较困难，所以平面场面调度使用较多。在动画制作过程中，描绘人物侧面的行走动作并使其循环，然后通过移动背景造成人物向前行进的感觉，其实，这就是一种平面场面调度。平面场面调度带有比较强烈的绘画感，易于展现一个连续的动作或连贯的情节。不足之处是缺少纵深场面调度所形成的透视感和由此带来的视觉冲击力。

中国传统美术电影作为电影的一个分支，在运用场面调度时，在很大程度上采用了舞台式的平面场面调度，而不是采用多视点、多视角的电影场面调度手法和手段。中国传统美术电影场面调度的特点之一就是同一场戏里场景的视角是不变的，演员在不改变动作与方向时，所呈现给观众的形象是不变的。与舞台场面调度唯一不

同的是，景别有了全景、中景、近景、特写等变化。如传统剪纸动画片《南郭先生》，采用舞台式的构图及视点，空间也压缩至二维，没有纵向的拓展，人物的活动仅限于横向调度（见图4-3-1）。

图4-3-1 《南郭先生》平面场面调度

又如艺术短片《三个和尚》，小和尚和高和尚挑水的镜头运用了平面场面调度中的斜向上和斜向下调度（见图4-3-2）。两人始终在镜头中来回走，他们抬水走了一段路后，转身又折回走，走了一段后，又转身折回走，通过象征性的表演，用这样的几个反复动作来说明路途之远。镜头始终在有限的画框内，走出超出其空间长度的路，保持视点和视距不变，不拉、不推、不移、不摇，整个人物和镜头的调度同舞台演出的效果完全一样。

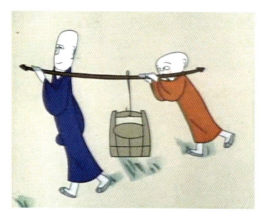
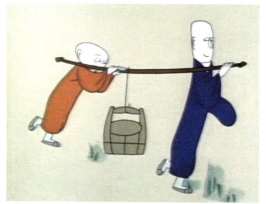

图4-3-2 《三个和尚》平面场面调度

二、纵深场面调度

纵深场面调度即在多层次的空间中，充分运用演员调度的多种形式，使演员的运动在透视关系上具有或近或远的动态感；或在多层次的空间中配合富于变化的演员调度，充分运用镜头调度的多种形式，使摄像机做纵深方向（推或拉）的运动。比如跟拍一个演员从一个房间走到房子深处另外几个房间的镜头。这种调度可以利用透视关系的多样变化，使人物和景物的形态获得强烈的造型表现力，加强电影形象的三度空间感。

电影《罗拉快跑》中的一个镜头，罗拉为了救男友赶时间，在街道上拼命奔跑，从北街由远而近向镜头跑来，接着又拐向西街由近而远背向镜头跑去，很明显是将摄影机摆在十字路口中心，如图4-3-3所示。

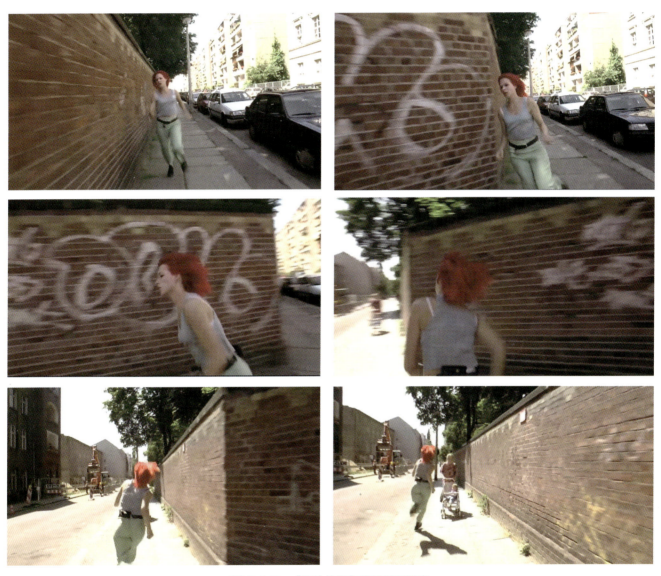

图 4-3-3 《罗拉快跑》纵深场面调度

三、重复场面调度

相同或相似的演员调度和镜头调度重复出现被称为重复场面调度。在一部影片中，相同或相似的演员调度和镜头调度的重复出现，不仅会引发观众的联想，还可以起到突出、强调某种事物含义的特殊作用。使他们在比较之中，领会出其中内在的联系和含义，从而增强剧情的感人力量。比如，一场戏是年轻的母亲在村头石桥

下送儿子赴京赶考。另一场戏是多年后，还是在石桥下，白发苍苍的母亲迎接儿子衣锦还乡。将这两场戏用相同或相似的演员调度和镜头调度加以处理，当观众看第二场戏时，必然会联想到第一场戏的情境，从而更能体会这位母亲的心情。

奥斯卡最佳动画短片《父与女》，讲述了一个女孩对父亲的深深眷恋：父亲的远离令女孩万分伤心，她每天都到父亲离开的地方等待父亲的归来，年复一年，女孩日渐长大却始终没有盼到父亲的归来……相同的背景下不间断的重复，从一个咿呀学语的女孩到步履蹒跚的老妇，变的是容貌和体态，不变的是一种等待和爱的诚心。影片中多次出现女儿骑着自行车来到父亲以前离开的湖边大树下，表达了一种既美丽又令人感到痛楚的深沉情感（见图4-3-4）。

图4-3-4 《父与女》重复场面调度

续图 4-3-4

四、对比场面调度

在演员调度和镜头调度的具体处理上，可以运用各种对比形式，如动与静、快与慢的强烈对比。若再配以音响上强与弱的对比，或造型处理上明与暗、冷色与暖色、黑与白、前景与后景的对比，则艺术效果会更加丰富多彩。

电影《埃及王子》中深海巨鲨和渺小的希伯来人形成对比；昏暗的海水与火把的点点火光又形成对比；巨鲨的速度很快，一闪就不见了，与人的缓慢前行也形成对比。这样的对比性效果给人以视觉和内心的震撼力（见图 4-3-5）。

图 4-3-5 《埃及王子》对比场面调度

思考练习

一、填空

1. 利用场面调度，可以＿＿＿＿，＿＿＿＿，也可以＿＿＿＿，＿＿＿＿，＿＿＿＿。

2. 演员调度的形式有：＿＿＿＿、＿＿＿＿、＿＿＿＿、＿＿＿＿、＿＿＿＿、＿＿＿＿、无定性调度。

3. 镜头调度是指导演运用摄影机位的变化，＿＿＿＿，＿＿＿＿，＿＿＿＿及事件的进展。

二、简答

1. 试分析舞台场面调度和电影场面调度的区别。
2. 观看一部影片，分析其中的演员调度和镜头调度。

SHITING YUYAN

第五章
电影声音

学习目标

通过本章的学习，了解电影声音的概念，明确电影声音在电影中的作用。

学习重点

本章重点明晰声音在影视创作中的地位、电影声音的分类及其功能。

早期电影没有声音，人称"不会说话的美女"。1927年，第一部有声片诞生（《爵士歌王》），可谓电影艺术发展史上的一大里程碑。

电影声音，可跨越不同民族的文化差异、审美差异以及情感差异，以独特的手法和构思，表达对电影的理解与创新。

在视听语言中，一个重要的元素是"听"，即影片的声音。影视中的声音可以分为语言、音响、音乐，它们虽然形态各异、各司其职，但同时也相互联系，只有三者相互融合、相辅相成，才能构筑起真正完整的声音空间。

第一节　电影声音概述

在视听语言中比起视觉元素来，声音元素进入电影晚了20多年。默片时期，纯视觉的电影语言其实已经发展到十分完备的程度，也形成了一套经典的无声电影创作原则，并涌现了多位世界级的电影表演大师，如查理·卓别林、阮玲玉等。20世纪20年代末，声音进入电影时像一个闯入的"不速之客"，很快在电影界引起了一阵混乱，对原有的无声电影——纯视觉艺术的观念和规律造成了巨大冲击。默片大师卓别林就拒绝为有声片演出，因为有声片里的对话破坏了他的哑剧表演艺术。然而，历史的发展是不以某些人的意志为转移的。电影是科学技术的产物，科学技术的加速发展，给电影电视的表现力带来了一次次新的可能性，声音进入电影是科学技术对电影的新贡献。

声音同可视的画面共同构成了声画结合的视听语言。声音给原先无声的银幕带来了一系列重大变革：

（1）银幕上加进声音元素，使电影表现的现实世界更加接近生活的原生态，因为我们生活的现实世界本身就是既可视又可听的。

（2）声音增加了电影的表现手段，使原来的视觉语言获得了更多的自由，比如不必通过银幕上声源的镜头去表现声音，而直接用声音就能传达意义。

（3）声音解放了摄影机前演员的表演，无声电影中为传达声音而夸大了的面部表情、手势、动作都可以恢复它们原有的自然状态，因为声音可以直接成为演员的表演手段，声音同画面结合的视听语言带来了电影中新的视听关系和新的时空结构。

此外，声音的导入还改变了蒙太奇的作用，提升了音乐在电影中的地位，同时引人深思的是，"无声"并没

有被电影技术所淘汰,相反作为一种重要的表现手段被保留下来。

业界一般把 1927 年美国影片《爵士歌王》(见图 5-1-1)的诞生作为有声电影开端的标志。但正如著名导演卡瓦尔康蒂在《电影中的声音》里所写的那样,电影中的声音的历史并不像许多历史学家所认为的那样,是从有声片开始的,而是和电影本身的发明一起出现的。在电影史中从来没有这样的时期,在公开放映影片时没有某种声音伴奏的,无声的电影从来没有存在过。

图 5-1-1　《爵士歌王》剧照

视听语言是画面和声音的综合艺术。声音与画面、声音与声音之间的关系是影片艺术创作的重要组成部分。视听语言中的声音指运用人声、音响、音乐等声音元素反映现实生活所形成的综合听觉印象。声音形象既有具体的可感性,又有概括性。比如,通过人声的特征(音调、音色、力度、节奏等)来刻画人物的性格。在电影

艺术中，创作者通过分析、选择、提炼生活中的素材，加以艺术处理，创造出与画面内容、动作、情绪相符或具有特殊含义的声音形象，成为银幕形象的组成部分。

声音不仅是简单地解释画面，它还可以成为剧作元素。根据影片内容的需要，挖掘声音的规律与特点，有意刻画声音，使之成为影片的主题，成为思维、动作、情节的源泉和成因。在一部影片的摄制过程中，录音师根据影片总体构思的需要，对全部声音进行设计和安排，据此来录制语言、音乐、音响，运用恰当的艺术表现手法和技巧把它们表现出来，并和画面有机地结合，使之融为一体，创造出具有艺术感染力的声音。

第二节 电影声音的分类及其功能

当你在兴致勃勃地欣赏一部大片的时候，有没有考虑过关闭声音，在一片寂静中品味？恐怕不会。有好事者曾经把电影《午夜凶铃》的声音关闭，另行配上舒缓的轻音乐，看起来就像一部搞笑片。这是什么原因呢？这就是声音的伟大作用。俗话说"眼观六路，耳听八方"，现代的声音工作者，早已跳出单声道、双声道的束缚，广泛采用多声道环绕声、多点制作声源，用声音来营造现场感。越来越多的受众放弃光盘回归影院，除了大银幕的吸引外，那种多声道音响营造的现场感也是重要原因之一。

从视听媒介的表现形式出发，一般来说，影视中的声音可以分为语言、音响、音乐三部分。

语言：指人在表达思想和喜怒哀乐等情感时，所发出的具有音调、音色、力度、节奏等特征的声音，简单来说就是人物的语言，这是影视作品反映现实生活和塑造艺术形象的重要手段。

音乐：影视作品中经过加工的，要通过演奏、演唱才能形成的声音。

音响：影视作品中除了人声、音乐之外，在影视时空关系中所出现的自然界和人造环境中所有声音的统称。

这三大类别，可以概括影视作品中的所有声音。它们虽然形态各异、各司其职，但同时也相互联系、有机融合，以听觉造型的方式与视觉造型共同完成影视的美学形态。

1. 语言

影视声音中的语言，是指影视作品中各种角色发出的声音，也就是人嘴说出的话。在所有的声音元素中，语言无疑是最重要的。语言因为其独特的音调、音色、力度、节奏等多种因素的存在，而具有表达情绪、塑造人物、推进故事、营造氛围的丰富表现力。语言在电影中的作用主要如下。

（1）配合影像交代说明、推动叙事。几句话可交代需要大量影像才能表现的内容。如小女孩抱着小猫安静地坐在门槛上，一个老太太对另一个老太太说："孩子真可怜，疯妈走丢后，她爸是她唯一的依靠了，如今就连爸爸也……"

（2）表现人物的心境和情感。不同情绪下的不同语调和节奏的搭配形成不同的情感表达，塑造人物特殊的性格。在影片《教父》（见图5-2-1）中此点展现得尤为突出，马龙·白兰度扮演的教父沙哑、厚重的嗓音，阿尔·帕西诺扮演的迈克咄咄逼人的嗓音，都为角色的性格塑造添上了重重的一笔。

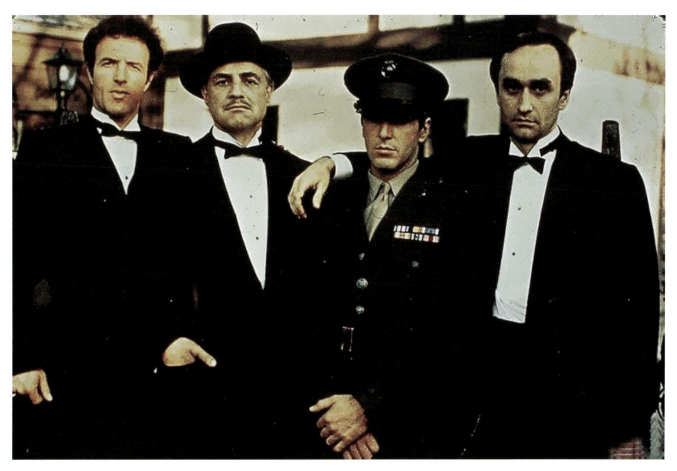

图 5-2-1 《教父》剧照

（3）直接表达作者的观点和作品的主题（主要是指旁白）。比如说："历史就是这样，黑白颠倒，真相永远都是不为人知的……"

可见，语言的艺术创作是整个影片创作的重要组成部分。按照表现方式不同，电影中的人声主要分成对白、独白和旁白三部分。但是如果对语言仅此理解就太过于简化了。它还具有音色、音调、力度、节奏、语气等声音的表情特征。

1）对白

对白又称为对话，也就是我们常说的"台词"，离开默片时代后，是电影中用得最多的声音，也是最为重要的语言内容，是各个角色之间进行思想感情交流的重要手段。影视中的对白与生活中的对话相比，其传递信息、交流、沟通、表达的基本功能并没有改变，它还可以用来表现个性、塑造形象、推动剧情。

首先，交代剧情。在影视作品中，观众通过对白的内容可以得知剧情的发展。其次，对白是塑造人物形象、展现人物性格的重要工具。对白的这一功能主要是通过人物对话中的表情、音色、声调来实现的。最后，传达台词的丰富内涵。电影与戏剧中的对白通常会追求潜台词，就是语言背后的含义。如影片《大话西游》（见图 5-2-2）中至尊宝对紫霞的经典对白，第一次出现是欺骗和戏谑，第二次出现则是真情的告白。

曾经有一份真诚的爱情放在我面前，我没有珍惜，等我失去的时候，我才后悔莫及，人世间最痛苦的事莫过于此。如果上天能够给我一个再来一次的机会，我会对那个女孩子说三个字：我爱你。如果非要在这份爱上加一个期限，我希望是一万年！

图 5-2-2 《大话西游》剧照

简单的几句台词,通过前后境遇和情感的变化,微妙而细腻地描摹了当事人的心理活动。对白在电影中的不可或缺的作用即使是在受到声音条件限制的默片时代也是一样。

2)独白

独白是电影中人物在画面中对内心活动所进行的自我表述。独白可分为三种情况:①以自我为交流对象,即"自言自语"。②对其他剧中人物,如演讲、祈祷等。③对观众。独白可以用直接表达内心的方式成为创造人物形象有效的表现手段。好的独白就如一次密友之间的倾诉,拉近演员与观众的情感距离。比如王家卫影片《重庆森林》(见图 5-2-3)中的大量精彩独白,沁入观众内心,甚至被广为模仿。比如金城武那段经典的"凤梨罐头"独白,在后期就被刘镇伟在《大话西游》中模仿,成为一段经典。

在1994年的5月1号,有一个女人跟我说一声"生日快乐",因为这一句话,我会一直记住这个女人。如果记忆也是一个罐头的话,我希望这罐罐头不会过期。如果一定要加一个日子的话,我希望它是一万年。

图 5-2-3 《重庆森林》画面

3）旁白

旁白是以画外音的形式出现的人物语言，是影视作品中最为客观的一种声音。主要有两种情况，一种是以第一人称的自述（画面中没有说话的人），以交代自身或与自身相关的人物的故事作为主要内容，交代故事的时间、人物、背景。比如电影《阳光灿烂的日子》（见图5-2-4）开篇就是以成年马小军的口吻开始叙述故事和介绍人物，倒叙的结构就此确定。另一种是以第三人称的介绍、议论、评说等，这种形式往往在纪录片、文献片中广泛采用。

图 5-2-4 《阳光灿烂的日子》画面

北京，变得这么快。20年的功夫，她已经成为一个现代化城市。我几乎从中找不到任何记忆里的东西。事实上这种变化已破坏了我的记忆，使我分不清幻觉和真实。我的故事总是发生在夏天，炎热的气候使人们裸露得更多，也更难以掩饰心中的欲望。那时候好像永远是夏天，太阳总是有空出来伴随着我们，阳光充足，太亮，使得眼前一阵阵发黑。

2. 音响

音响是除去语言、音乐之外，电影中一切声音的统称。音响是电影声音中最重要的内容。20世纪70年代以前电影音响的运用主要是为了交代事件、刻画人物、渲染矛盾冲突和突出主题，即主要是戏剧化的作用。它的主要特征是"想当然"地模仿自然界中的音响，即所谓的配音——为影像内容配上声音。应该说这是一种"伪音响"。

20世纪六七十年代，科技高速发展，录音技术也达到了可以再现自然界真实音响环境的水平。这使人们突然发现了一个连自己都感到陌生的全新的音响的世界。科学实验证明，人们一般只对视觉形象以及语言、音乐等外部特征较为明显、突出的听觉形象比较熟悉。故有人甚至对我们人类自己提出这样的问题："我们究竟是在一种什么样的声音环境中生活？"

于是，人们终于开始了对声音环境的孜孜探求。值得骄傲的是，在对声音世界的探求中，电影工作者走得最远，取得的成绩也最大。尽管这一切努力，在对于声音世界的全面认识上，可以说依然是初步的。首先，自然界中的音响是不以人们的意志为转移的客观实在。自然界中的音响是开放的、多层次的，信息量是极为丰富

的。其次,音响世界的外部特征是模糊不清、不易把握、看不见摸不着的。音响世界是直觉的、情感的、女性化的、东方化的。并且,自然界中的音响是人类永远不可模拟的(不是录制,是后期配音,或者说混录)。换句话说,即电影中人为配制的音响,永远不能和自然界中的音响画上等号。人们现在对音响的认识还是远远不够的。

音响在电影中的作用巨大且不可替代。

(1)增强银幕的真实感,渲染画面的氛围。影片《拯救大兵瑞恩》(见图5-2-5)中开场的诺曼底登陆战,用惊心动魄的音响效果将战争的残酷、惨烈体现得淋漓尽致。子弹射入水中、进入肉体,飞机掠过、轰鸣,炮弹打在钢板上的弹射,这些都成为以后战争片的标杆。

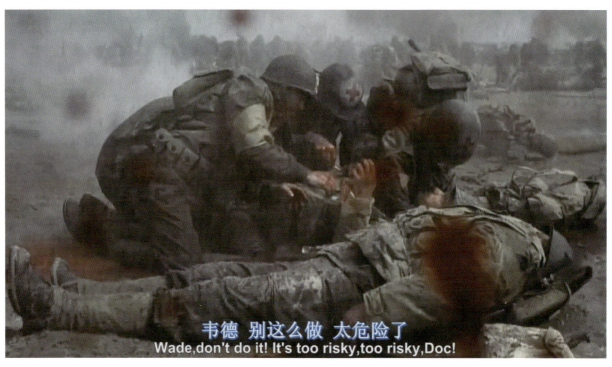

图5-2-5 《拯救大兵瑞恩》画面

影片《大红灯笼高高挂》中,老宅中响起的捶脚声,穿透老宅的空间,增加了宅子里的明争暗斗、沉重压抑的气氛。

(2)打破画面的框子,扩展空间,增加银幕的信息量。影片《七宗罪》中,为了烘托恐慌和动荡的情绪,往往在封闭的场景中添加画外那些充满动荡和不安定因素的声音。在老侦探沙默塞家,我们不断听到安静的房间外充满着刹车声、警笛鸣叫声、邻居吵闹声、电台声等。而在新警探米尔斯貌似温馨的家中,我们甚至能经常听到震动声。这些音响伴随着本来就错综复杂的案件带给人们一种不安的情绪,营造了一种极不安全的生活氛围。

(3)声画组接:用音响将几个不同内容的镜头连接起来,产生一种整体感。这一点在剪辑章节里会详细讲述。

(4)表现人物的心境、情绪,创造特定的氛围。如电影《南京!南京!》中,姜淑云因掩护平民被日军带走,向懂英文的日军士兵角川说出"杀死我"后,影片转为角川的主观镜头,脚步声被弱化,传来角川若有若无的呼吸声,最终一声枪响,姜淑云有尊严地死去。这组镜头的声音渲染简单而真实,强烈地反映出战争中人的渺小和挣扎。

此外值得一提的是，静音同样也是音响效果的突出手段，如果运用得恰到好处，可以起到比音乐、音响齐鸣更有感染力和震撼力的效果。在影视作品中，导演会安排在某个时刻，突然将所有的音效都去掉，以静音的手法来作为死亡、不安、紧张、危险等象征。同样在《拯救大兵瑞恩》的诺曼底登陆战中，主人公因爆炸耳鸣而短暂丧失了听力，战场上爆炸的轰鸣、伤兵的惨叫、子弹的扫射失去了一切声响，反而更凸显出战争的残酷与无情。这种手法的运用在各类影片中很多，也很容易引起观众共鸣。

3. 音乐

在电影产生之前，音乐就是一种独立的艺术形式。音乐元素进入电影之后，它的形态会出现一些变化。电影中的音乐是整体的声音元素的一个组成部分，与语言、音响共同构成了电影的听觉元素。音乐与其他的声音元素又必须融入影片的整体视听构思之中，与视觉元素相结合，一同产生作用。与独立的音乐形式相比，电影音乐在影片中通常不是连续出现的，在时间上有着限制。电影音乐的作用是各种各样的，它可以表现人物的身份、爱好和性格，也可以表露和抒发内心感情，还可以展示各种环境，烘托不同气氛，描绘事物特征，表达创作者的主观评价，阐释画面内容，概括基本情绪，甚至可以创造悬念并推动剧情发展。

音乐可以表达那种用语言和行动都无法表达的情感，创造出令人心动的情绪氛围。比如在影片《乱世佳人》（见图 5-2-6）、《魂断蓝桥》（见图 5-2-7）、《城南旧事》（见图 5-2-8）等作品中，人物的情感和命运都与特定的音乐联系在一起，音乐起到了表达情感、烘托情绪的功能。

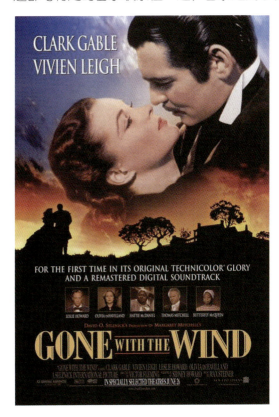

图 5-2-6 《乱世佳人》剧照

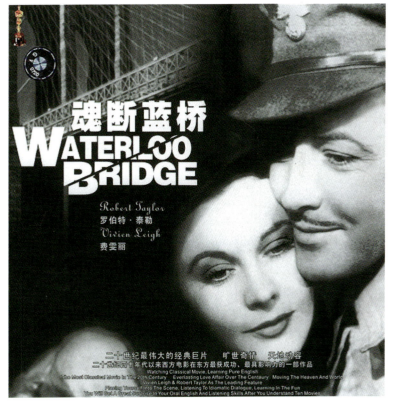

图 5-2-7 《魂断蓝桥》剧照

音乐可以表现特殊的民族特征和地域特色。从音乐中，观众可以大概了解到故事发生的地域。一个民族的特征、精神特点、习俗、命运、气质，都可以在音乐中鲜明地表现出来。不同时代、不同地域、不同民族的音乐在音乐内涵、旋律、曲式、演唱及演奏方式，乃至乐器上都会呈现不同的特点。

音乐可以表达时代感。每个时代都具有自己独特的背景音乐。一支使用恰当的时代乐曲或者歌曲，远远胜

过服装、造型、布景、发式的设计。吴贻弓的《城南旧事》以民国初年在中国流行的经由日本传入中国的骊歌作为音乐主题，因此深深烙上了那个特定时代的印迹，歌声本身就可以将人带入那个年代的特定情景。李叔同先生作的歌词"长亭外，古道边，芳草碧连天……"则蕴含着一种强烈的怀旧情绪氛围，至今都能引起人们强烈的共鸣。

《甜蜜蜜》是20世纪90年代成功抓住中国人共通感情的爱情文艺片之一，曾获金马奖最佳影片等多项大奖。该片用邓丽君的歌曲《甜蜜蜜》勾勒出整个时代的大背景，将男女主角小军与李翘之间一段延绵十年之久的感情串联起来，令人在荡气回肠中又感到淡淡的忧伤。

音乐尤其可以表现作品的主题和导演的思想。影片《太阳照常升起》（见图5-2-9）中，配乐大师久石让的配乐展示了极高的水准，主题旋律高昂低沉变化多样，主章节是雄伟的、壮丽的，副章节是浪漫的、凄美的。影片中的配乐对整部影片是一种明亮的指引和召唤，其中还不乏谐趣，也与姜文在影片中所传达的那种自嘲意味相契合。

此外，音乐还可以起到制造气氛、声画组接等作用。

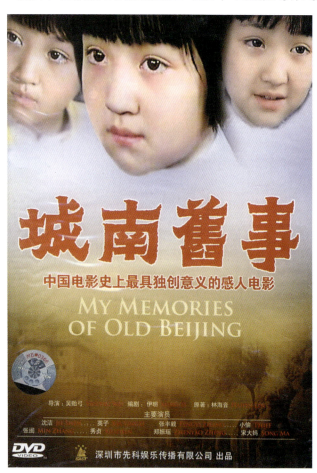

图5-2-8 《城南旧事》剧照

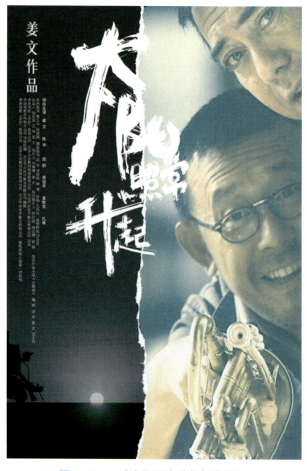

图5-2-9 《太阳照常升起》海报

思考练习

1. 简述电影声音的分类及其各自的功能。
2. 观看宫崎骏电影《千与千寻》并进行音乐分析。

SHITING YUYAN

第六章
剪辑技巧

> **学习目标**

了解剪辑的重要性及其操作流程，了解在剪辑的过程中要注意哪些问题。

> **学习重点**

通过本章的学习，了解在剪辑中确定剪辑点、镜头组接以及场景转换的技巧，以达到理想的剪辑效果。

一部电影的完成包括三个阶段：剧本阶段，拍摄阶段，剪辑阶段。剧本阶段是用文字描绘出未来影片视听形象的蓝图。拍摄阶段是根据电影剧本拍摄出、录制出一系列影像和声音的素材。而剪辑阶段是将影像素材和声音素材进行加工处理后，创造性地把它们组接成一部电影。剪辑是电影艺术创作过程中的最后一次再创作。

第一节　剪　辑　概　论

一、剪辑的概念和意义

剪辑是影片制作中一项必不可少的工作，也是影片艺术创作过程中的最后一次再创作。剪辑的英文是editing，和"编辑"是同一个词；而在俄文中的原意是装配、组合，译成中文就是"蒙太奇"。在我国影视活动中，把这个词翻译成"剪辑"，其意义一目了然："剪"与"编辑"。

最初的电影制作没有现在这么细的分工，制作人集导演、摄影、剪辑于一身。但这种新奇的活动影像仍然震撼了当时的观众，迅速风靡欧美。胶片是当时电影的必备，也是电影的限制。其只能以一个固定的视角、固定的景别、固定的机位，记录约一分钟的内容，表现的是人类日常生活，比如工人走出工厂、孩子在街道上奔跑之类的片段。之后又发展为异国风光、故事片段、滑稽表演、官场记录等。如同用同样的语调反复重述一样，这种表现形式无法满足观众和电影人的需要。

电影剪辑的进一步发展是由一个美国人开始的，受雇于爱迪生电影公司的埃德温·鲍特在1902年摄制了两部重要的影片《一个美国消防队员的生活》和《火车大劫案》。在这两部影片中，他赋予了摄像机全面的视角，实现了摄影镜头对时间、空间的自由支配。电影在这两部影片中不再是固定时空内的连续影像。比如《一个美国消防队员的生活》，他首先从过去拍摄的影片中找了许多描写消防队员生活的片段，将它们组接起来，然后又补拍了被烈火围困的房主和他的孩子活动的镜头。将两者分别叙述，并交叉组接。最后消防队员冒着大火进入房间，把女人和孩子救了出去。这种并行的运动表现了从一个动作切入另一个动作，使观众可以连续观看在不同空间、相同时间所发生的事件，以及彼此相关联的结果，从而产生叙事的联想。而《火车大劫案》率先实现了时间上的省略——通过合理的叙事逻辑让观众自觉地通过意识来进行省略补充。这种在现在看来司空见惯的剪辑手法在当时无异于一场革命。

让人啼笑皆非的是，对于这种划时代的创新剪辑手法，埃德温·鲍特是自发而不是自愿的。比如《一个美国消防队员的生活》，据说是从旧片库房中找到了一些可用的废片，补拍了一些室内镜头完成的，在无意中完

成了空间的调度；而《火车大劫案》中对时间的省略更是因为一个简单的原因——胶片不足产生的权宜之计。只有当一场戏被自觉地分解成一系列镜头，剪辑在重塑时间和空间上的作用才算被真正确立，而这些都是格里菲斯完成的。

出生于美国肯塔基州的拉格朗基的著名导演格里菲斯（见图6-1-1），在其执导的影片中剪辑精湛，在技巧上有许多创新。在格里菲斯的影片中，镜头的切换主动、频繁、自由，一个场景中的戏剧性往往通过一组镜头来表现，景别、角度不断改变，但依然为观众保持了连续时间和同一空间上的幻觉。影片《一个国家的诞生》（见图6-1-2），是格里菲斯艺术生涯中的一个重要转折，全剧有一千多个镜头，被公认为电影史上的伟大作品。

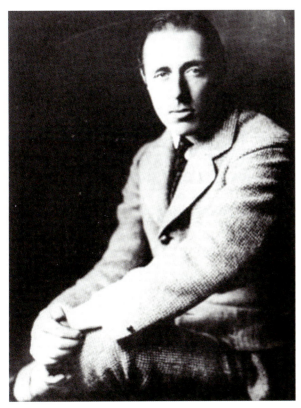

图 6-1-1　大卫·格里菲斯

图 6-1-2　《一个国家的诞生》

因为剪辑的出现，电影电视艺术得到了极大的发展与创造空间。在二十世纪的无声片中，剪辑工作被提升到"电影本体的创造力"的高度。剪辑的各种手法就像歌唱中的节奏、音调一样，不同的变化加上情节与戏剧冲突的参与，使得影视作品可以体现出影片制作者的某种风格与特点。剪辑成为导演的艺术就是伴随这个过程产生的。随着电影的表现力的丰富、完善和电影叙述性的分工，剪辑的功能和重要意义愈发突出。正如苏联电影导演普多夫金所言：电影艺术的基础在于剪辑。电影剪辑工作、电影剪辑师应运而生。

二、剪辑创作过程

1. 剪辑设定

现代电影艺术创作过程包含了三个不同特点的阶段：第一阶段是剧本创作阶段，用文字写出视觉、听觉的形象，细化到分镜头的创作；第二阶段是导演拍摄阶段，将文字形象分解成一系列不同景别、不同角度的镜头，用摄像机、录音机将影像和声音分别摄、录在胶片上；第三阶段就是剪辑阶段，将拍摄出来的一系列镜头按照

运动规律的逻辑性和创造性进行组接，形成完整的艺术作品。应该说任何一个导演在进行创作之初就对镜头的组接进行过精心的构思和周密的设计，但是一方面由于拍摄现场各种条件的变化，一方面由于导演和演员的即兴创作，在进入剪辑阶段之前导演往往需要对脚本进行微调和修改，以利于挖掘出镜头中蕴藏的有利于再创作的因素。这些都需要在动手剪辑之前导演和剪辑师重新在整个蓝图框架下进行剪辑设定。简而言之，剪辑设定就是对影片的整体风格的确定和规划。它是导演创作意图在影片镜头中最终体现的重要也是唯一手段。

在进行剪辑设想的同时，优秀的导演和剪辑师要充分考虑到银幕感和时空感的问题。剪辑银幕感是指在进行剪辑创作时，对未来影片银幕效果的预感。剪辑银幕感主要来源于剪辑创作的实践经验和对蒙太奇原理的掌握。比如：在剪辑时盯着一台15英寸监视器就能考虑到银幕效果；在单纯剪辑无声画面时，考虑到配音后的效果；处理局部个体镜头节奏时，考虑整体影片节奏风格；在从画面的动作、语言节拍出发确定剪辑点时，考虑到人物、场景情绪氛围的整体感召力，等等。剪辑时空感指在剪辑创作过程中，对处理镜头组接时间、空间关系的规律性把握。主要手段有：时空的压缩、跳跃处理——运用观众思维的逻辑自然地对镜头进行省略补充；时空的延伸处理——对影片的关键性段落有意识地延长时间、扩大空间，对观众造成特殊的冲击和印象；时空的方向性——对运动镜头组接、多机位镜头的方向性排序，使观众能正确理解其内容，保证画面空间统一感。

《千年女优》（见图6-1-3）是日本青壮派动画名家今敏的第二部动画作品。此片在世界影坛上获奖连连，并与动画大师宫崎骏的《千与千寻》同被日本文化厅媒体艺术节选为年度最佳动画。这部影片描述一位女明星戏剧性的一生，随着女明星的口述回忆，带领观众超现实地穿梭在不同时空，做了一场驰骋银幕上下、真实与幻象世界的旅行。电影格局不凡，剧情精彩感人，加上场面调度与运镜均十分流畅，整个故事更加显得丰富生动，堪称剪辑设定的典范之作。

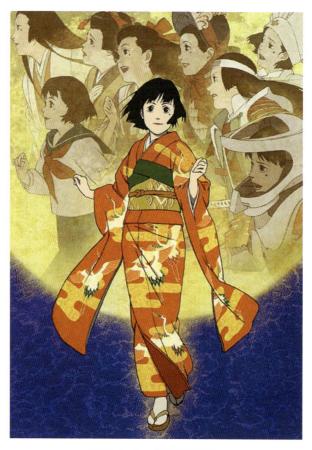

图 6-1-3　《千年女优》

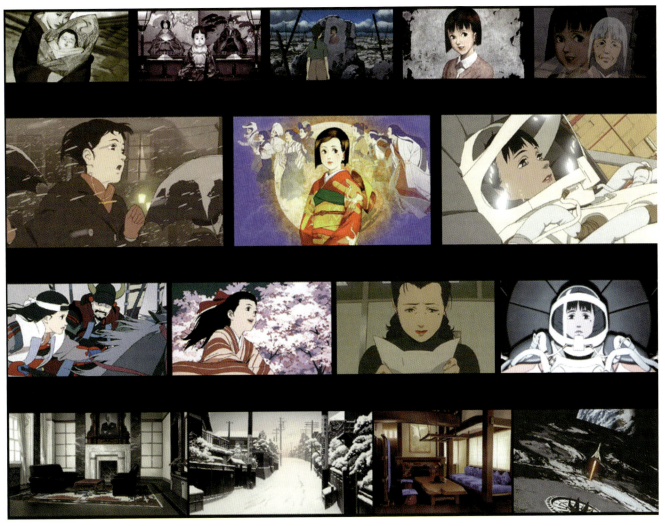

续图 6-1-3

2. 场次调整

一般来说，这是导演最不愿意做的事情。场次调整关系到整部影片的调动和取舍，涉及场次调整往往就是导演的自我否定和再创作。当全部镜头拍摄完毕并初步连接起来以后，发现整个影片的结构或者戏的总节奏还有改进的必要和可能，通过调整场次，在一定程度上予以弥补。场次调整是痛苦的，但经过场次调整，可以让影片主题更加突出、节奏更加紧凑、脉络更加明晰，往往让整个片子发生脱胎换骨的变化。

陆川导演的《南京！南京！》（见图6-1-4和图6-1-5）是一部以崭新视角解读南京大屠杀的影片。影片在大量详细、周密的历史考证的基础上，以精良的制作手段和超出一般史诗大片的沉重质感，复原出70年前阴郁冰冷冬天里的死城南京。影片大致可以分为2段，第一段的主线以刘烨扮演的国民党军官陆剑雄为主。1937年冬南京城被日军攻破，没有弃城逃生的部分国民党官兵在街头巷尾展开惨烈的抵抗，并且最后悲壮地牺牲。第二段以德国人拉贝先生的"安全区"为圆心，刻画了以范伟、高圆圆所饰角色为代表的小人物，在民族与个人生死存亡之际，所做的种种保全自己和保护他人的行为。值得玩味的是，发行前的看片会上作家王朔提出了一针见血的建议——"把第一部分拿掉就是史诗巨片"，陆川经过痛苦的抉择，采纳了王朔的建议，将第一部分拿掉了25分钟，影片的重心向第二部分倾斜，使得整部影片的视角发生了巨大变化，在新的层面上为中国历史上这一段惨痛的往事提供了全新的历史思考。

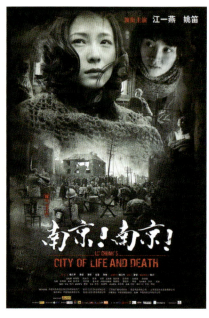
图6-1-4 《南京！南京！》海报

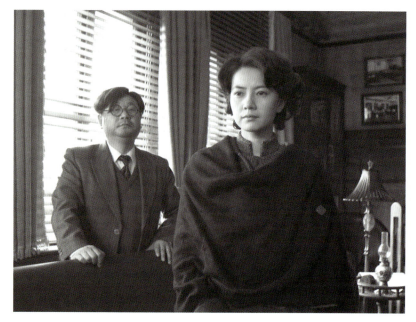
图6-1-5 《南京！南京！》剧照

3. 镜头组接

镜头组接是电影艺术特有的表现手段，贯穿在影片的全部创作过程中，始于文学剧本和导演构思，最后落实在剪辑台上。电影画面是分镜头拍摄的，其中有内景、外景和实景等，由于不同场景拍摄方法不一，又不可能按照内容的顺序来拍摄，必须将相同场景的镜头分别集中拍摄下来，然后将一系列拍摄好的画面素材，根据剧本内容和导演意图，按照分场的规定情景、人物在特定环境中的思想行为，经过选择，运用剪辑手段按其规律组接起来，构成一部完整的影片。

4. 确定剪辑点

剪辑点是剪辑影片时由一个镜头切换到下一个镜头的交接点。在正确的剪辑点上切换镜头，能使镜头衔接流畅自然。寻找和选择剪辑点，是电影剪辑工作主要内容之一。在连续构成的镜头中，最常见、最明显的剪辑点是动作剪辑点，利用动作剪辑点切换镜头，可以使观众感觉不到镜头转换的痕迹。某些镜头可能有两个或者两个以上的动作剪辑点，某些镜头又可能完全没有动作剪辑点，只适于和不同主体的镜头队列衔接。戏剧动作包括外部动作和内部动作两个方面，动作剪辑点是单纯以外部动作即形体动作为依据的，运用这类剪辑点必须结合影片的总节奏来考虑，有时，从影片的总节奏出发，必须考虑舍弃某些剪辑点。这也是我们现在在影片公映后不久，往往能看到导演剪辑版和一些在网上流传的被剪辑掉的镜头的原因。

5. 处理声画关系

处理声音和画面的关系是剪辑工作的重要组成部分，声音的加入丰富了影片的信息，提供了形成节奏的重要手段，这是一个专门的学科。

三、剪辑工艺流程

多年来，电影编辑差不多都是用剪刀剪，用胶水（或者胶带）在胶片上接，因此已经习惯把这个过程称为剪辑。这样的剪辑形式不需按镜头顺序来剪辑，它抛开了拍摄时间有先有后的限制。虽然看起来这个工艺很简单，是最直观的所谓"剪辑"，但这种编辑工作做起来很方便，素材的查找相当自由，为剪辑创作带来了很大

的艺术发展空间。电影《无耻混蛋》中剪辑胶片的画面如图 6-1-6 所示。

(a) 将胶水涂抹于胶片连接处

(b) 将粘连好的胶片用仪器压紧

(c) 将涂胶水的连接处压紧，该处剪辑完成

图 6-1-6　胶片剪辑

20世纪80年代末,计算机技术飞速发展,各个行业开始使用计算机程序来提高效率和质量。剪辑也进入数字剪辑时代。进入20世纪90年代以后,数字非线性编辑系统获得了极大的发展。数据量极大的活动影像信息变为计算机文件,存储在计算机所能识别的储存设备中。基于这些设备的数字编辑系统,以计算机为平台,直接处理这些图像、声音数据。"剪刀+胶水"的剪辑模式一去不返。

影片《阿凡达》(见图6-1-7)的成功早已无须赘述。詹姆斯·卡梅隆(James Cameron)证明了他的确是"世界之王",作为视觉特效技术大军、生物设计大军、动作捕捉大军、替身演员大军、舞蹈演员大军、演员大军、音乐和音响大军的总统帅,他用让人目瞪口呆的方式把科幻片带进了21世纪。很难想象这样一部影片的剪辑工作:48家全世界最顶尖的后期制作公司全程参与;1PB的数据镜头量;500块2TB的数据矩阵;后期业界巨头Adobe全程提供技术支持;每天有超过2TB的数据在各个后期剪辑公司之间交换……数字时代的到来让一切都不可想象,一切都成为可能。

图6-1-7 《阿凡达》

续图 6-1-7

第二节　剪辑的镜头组接

在电影创作中，剪辑是最为痛苦的时刻：面对堆积如山的素材殚精竭虑，面对一个镜头的剪切反复推敲，为了一个音效的设置不断聆听。但剪辑也是最为幸福的时刻：零碎的镜头在你手下拼接成型，时间、空间对你而言没有任何约束，几天如同几个小时，几个月如同几天。

剪辑并不能跟剪接等同，剪接就是把镜头接起来，从而把事情的来龙去脉讲清楚，讲得流畅就行了。我们讲的剪辑是以库里肖夫的心理学效应为基础的，电影之所以能让观众看见，是它的放映条件激起了观众的心理活动，使他看见了银幕上没有的动作——似动现象，这就是剪辑的基础。简单地说，是镜头与镜头之间的光与声所产生的视听效应。

剪辑是电影制作的心脏，从它的基本含义来说，是对声音和画面段落的具体分解——对它们的顺序、长度和同步进行安排和再安排，直到这些片断形成一个能够表达电影制作者意图的段落和节奏。正因为剪辑的心脏作用，经常会引发是导演重要还是剪辑重要的讨论。撇开这个话题不说，真正的剪辑过程实际上在影片送到剪辑室以前很早就开始了。在剪辑过程中所形成的效果往往需要在剧本中就预见到，并且在拍摄过程中加以实现，从而使剪辑师可以在剪辑台上把它们变成实际的成果。那么，从这个意义上来说，剪辑不仅仅是剪和接的问题，

而且是想象过程的最后阶段，它最终确定影片看起来的感觉将是怎样的。

一、镜头组接的基本规律

人们常说"兵无常势，水无常形"，任何将剪辑工作约定在条条框框范畴之内的举动都是不明智的。但在我们大胆地、创造性地采用各种剪辑手法的时候，还是有必要了解一下剪辑工作的基本规律。

（1）镜头的组接必须符合观众的思想方式和影视表现规律。

镜头的组接要符合生活的逻辑、思维的逻辑。不符合逻辑观众就看不懂——当然，除非你想拍一部给下个世纪观众看的影片。要表达的主题与中心思想一定要明确，在这个基础上我们才能确定根据观众的心理要求，即思维逻辑选用哪些镜头，怎么样将它们组合在一起。

（2）景别的变化要采用循序渐进的方法。

一般来说，拍摄一个场面的时候，"景"的发展不宜过分剧烈，否则就不容易连接起来。相反，"景"的变化不大，同时拍摄角度变化亦不大，拍出的镜头也不容易组接。由于以上的原因，我们在拍摄的时候"景"的发展变化需要采取循序渐进的方法。循序渐进地变换不同视觉距离的镜头，可以造成顺畅的连接，形成各种蒙太奇句型。

前进式句型：这种叙述句型是指景别由远景、全景向近景、特写过渡，用来表现由低沉到高昂向上的情绪和剧情的发展（见图6-2-1）。

图6-2-1 《商标的世界》剪辑的镜头组接（前进式句型）

后退式句型：这种叙述句型是由近到远，表示由高昂到低沉、压抑的情绪，在影片中表现由细节扩展到全部（见图6-2-2）。

图 6-2-2 《法式炒咖啡》剪辑的镜头组接（后退式句型）

循环式句型：把前进式和后退式的句型结合在一起使用。由全景—中景—近景—特写，再由特写—近景—中景—远景，或者我们也可反过来运用。表现情绪由低沉到高昂，再由高昂转向低沉。这类句型一般在影视故事片中较为常用（见图6-2-3）。

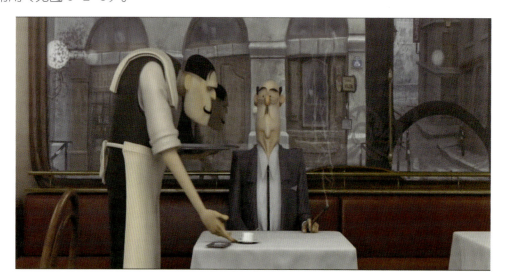
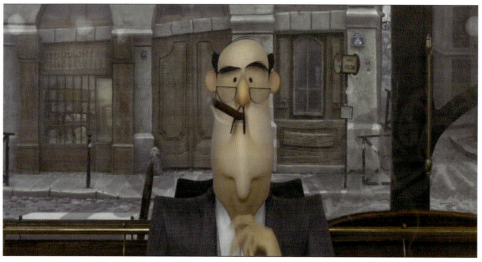

图6-2-3 《法式炒咖啡》剪辑的镜头组接（循环式句型）

续图 6-2-3

在镜头组接的时候，如果遇到同一机位、同景别又是同一主体的画面，是不能组接的。因为这样拍摄出来的镜头景物变化小，一幅幅画面看起来雷同，接在一起好像同一镜头不停地重复。另一方面，这种机位、景物变化不大的两个镜头接在一起，只要画面中的景物稍有变化，就会在人的视觉中产生跳动，或者好像一个长镜头断了好多次，有拉洋片、走马灯的感觉，破坏了画面的连续性。一个睿智的导演是不会允许这种情况产生的。剪辑师万一遇到这样的情况，除了把这些镜头从头开始重拍以外，讨巧的办法就是采用过渡镜头。如：从不同角度拍摄再组接；让表演者的位置、动作变化后再组接；插入空镜头后再组接。这样，组接后的画面就不会产生跳动、断续和错位的感觉。

（3）镜头组接的轴线规律。

轴线，是指被摄对象的视线方向、运动方向和不同对象之间的关系所形成的一条假想的直线或曲线。它们

所对应的称谓分别是方向轴线、运动轴线、关系轴线。在进行机位设置和拍摄时，要遵守轴线规律，即在轴线的一侧区域内设置机位，不论拍摄多少镜头，摄像机的机位和角度如何变化，镜头运动如何复杂，从画面看，被摄主体的运动方向和位置关系总是一致的。否则，就称之为越轴或跳轴。跳轴的画面除了特殊的需要以外是无法组接的。主体物在进出画面时，我们需要注意拍摄的总方向，从轴线一侧拍，否则两个画面接在一起，主体物就要"撞车"。这一规律在前面章节已有详细介绍，在此不再赘述。

早期的影视剧，如《三国演义》《红楼梦》，受剧情和人物关系限制，导演一般固守这一法则，镜头内容表现凸显轴线规律，不同层次的观众都容易被吸引到剧情中来。随着影视技术和艺术的迅猛发展，影视创作人员的专业素质也在迅速提升，纷繁复杂的镜头运动已越来越普遍。许多导演故意采用越轴的手段处理，观众看后不仅没有产生不舒服的感觉，反而对人物和剧情产生了强烈的反应，从而营造了一种特殊的艺术效果。可以预见，在今后的影视创作中，这一艺术手法有继续拓展生存空间的态势。

（4）镜头组接要遵循动接动、静接静的规律。

如果画面中同一主体或不同主体的动作是连贯的，可以动作接动作，达到顺畅、简洁过渡的目的，我们简称为"动接动"。如果两个画面中的主体运动是不连贯的，或者它们中间有停顿时，那么这两个镜头的组接，必须在前一个画面主体做完一个完整动作停下来后，接上一个从静止到开始的运动镜头，这就是"静接静"。静接静组接时，前一个镜头结尾停止的片刻叫落幅，后一镜头运动前静止的片刻叫作起幅，起幅与落幅时间间隔为一两秒钟。运动镜头和固定镜头组接，同样需要遵循这个规律。如果一个固定镜头要接一个摇镜头，则摇镜头开始要有起幅；相反，一个摇镜头接一个固定镜头，那么摇镜头要有落幅。否则，画面就会给人一种跳动的视觉感。当然有时为了特殊效果，也有静接动或动接静的镜头。

（5）镜头组接的时间长度。

我们在拍摄影视作品的时候，每个镜头的停留时间长短，首先是根据要表达内容的难易程度、观众的接受能力来决定的，其次还要考虑到画面构图等因素。画面选择的景物不同，包含在画面中的内容也不同。远景、中景等镜头大的画面包含的内容较多，观众要看清楚这些画面上的内容，所需要的时间就相对长些；而对于近景、特写等镜头小的画面，所包含的内容较少，观众只需要短时间即可看清，所以画面停留时间可短些。

另外，一幅或者一组画面中的其他因素，也对画面停留时间长短起到制约作用。如一个画面亮度高的部分比亮度低的部分更能引起人们的注意，因此如果该画面要表现亮的部分，停留时间应该短些；如果要表现暗的部分，停留时间则应该长一些。在同一幅画面中，动的部分比静的部分先引起人们的视觉注意，因此如果要重点表现动的部分，画面要短些；表现静的部分时，则画面持续时间应该稍微长一些。

（6）镜头组接的影调、色彩应统一。

影调是针对黑白画面而言的。黑白画面上的景物，不论原来是什么颜色，都是由许多深浅不同的黑白层次组成的软硬不同的影调来表现的。对于彩色画面来说，还有一个色彩问题。无论是黑白画面还是彩色画面组接都应该保持影调、色彩的一致性。如果把明暗对比或者色彩对比强烈的两个镜头组接在一起（除了特殊的需要外），就会使人感到生硬和不连贯，影响内容通畅表达。

（7）镜头组接节奏。

影视作品的题材、样式、风格以及情节的环境气氛、人物的情绪、情节的起伏跌宕等是影视作品节奏的总依据。影片节奏除了通过演员的表演、镜头的转换和运动、音乐的配合、场景的时间空间变化等因素体现以外，还需要运用组接手段，严格掌握镜头的尺寸和数量，整理、调整镜头顺序，删除多余的枝节才能完成。也可以

说，组接节奏是总节奏的最后一个组成部分。

处理影片的任何一个情节或一组画面，都要从影片表达的内容出发来处理节奏问题。如果在一个宁静祥和的环境里用了快节奏的镜头转换，就会使观众觉得突兀、跳跃，难以接受。然而在一些节奏强烈、激荡人心的场面中，就应该考虑到种种冲击因素，使镜头的变化速率与观众的心理要求一致，以增强观众的激动情绪，达到吸引观众的目的。

二、镜头组接的基本方法

镜头画面的组接除了采用光学原理的手段以外，还可以通过衔接规律，使镜头之间直接切换，使情节更加自然顺畅。

（1）连接组接：相连的两个或者两个以上的一系列镜头表现同一主体的动作。

（2）队列组接：相连镜头但不是同一主体的组接。由于主体的变化，下一个镜头主体的出现，会使观众联想到上下画面的关系，起到呼应、对比、隐喻、烘托的作用，往往能够创造性地揭示出一种新的含义。

（3）黑白格的组接：为造成一种特殊的视觉效果，如闪电、爆炸、照相馆中的闪光灯效果等，组接的时候，我们可以将所需要的闪亮部分用白色画格代替，在表现各种车辆相接的瞬间组接若干黑色画格，或者在合适的时候采用黑白画格交叉，有助于加强影片的节奏、渲染气氛、增强悬念。

（4）两极镜头组接：是从特写镜头直接跳切到全景镜头或者从全景镜头直接切换到特写镜头的组接方式。这种方法能使情节的发展在动中转静或者在静中变动，给观众的直感极强，节奏上形成突如其来的变化，产生特殊的视觉和心理效果。

（5）闪回镜头组接：用闪回镜头，如插入人物回想往事的镜头，这种组接技巧可以用来揭示人物的内心变化。

（6）同镜头分接：将同一个镜头分别在几个地方使用。运用该种组接技巧的时候，往往是出于这样的考虑：或者是因为所需要的画面素材不够；或者是有意重复某一镜头，用来表现某一人物的追忆；或者是为了强调某一画面所特有的象征性的含义，以引发观众的思考；或者是为了造成首尾相互呼应，从而在艺术结构上给人完整而严谨的感觉。

（7）拼接：有些时候，虽然多次拍摄，拍摄的时间也相当长，但可以用的镜头却很短，达不到所需要的长度和节奏。在这种情况下，如果有同样或相似内容的镜头，我们就可以把它们当中可用的部分进行组接，以达到画面必需的长度。

（8）插入镜头组接：在一个镜头中间切换，插入另一个表现不同主体的镜头。如一个人正在马路上走着或者坐在汽车里向外看，突然插入一个代表人物主观视线的镜头（主观镜头），以表现该人物意外地看到了什么和直观感想及引起联想的镜头。

（9）动作组接：借助人物、动物、交通工具等动作和动势的可衔接性以及动作的连贯性、相似性，作为镜头的转换手段。

镜头的组接技法多种多样，按照创作者的意图，根据情节的内容和需要而创造，没有具体的规定和限制。现代剪辑软件中内置了大量转场及镜头衔接的特效，令初学者眼花缭乱、爱不释手。值得注意的是，采取各种花哨的组接技法往往会将观众带出影片，冲淡故事情景。所以睿智的导演在影片中采用的组接大多是遵循镜头的逻辑和运动规律的"无技巧剪接"，最大限度地保证镜头组接的客观性和镜头衔接的流畅性。

第三节 动作剪辑及其技巧

剪辑和运动的思想是密不可分的。由于电影镜头绝大部分是动态的,所以导演在剪辑两个镜头时,必须考虑两种形式的运动:一种是蕴藏在镜头之中的,另一种是由镜头的组接产生的。剪辑可以使运动加强或者削弱。

要保证人物动作和物体运动在时空不断变化的影视作品中连贯流畅,动作剪辑点的选择很重要。如果选择不当,会使影片无法表达影视艺术工作者的意图,并且导致节奏拖沓,甚至出现镜头所展示的动作让观众无法理解的情况。

动作场景的剪辑在整个影视作品剪辑中占的比重是很大的。那么怎么才能控制好呢?下面我们对一些比较常用的方法进行讲解,希望大家在学习之后能够运用到实践之中,这样才能正确地掌握动作剪辑的技巧。

1. 消失剪辑

当我们主要表现的运动物体或人物,其影像在画面上消失或模糊了,此时就构成了一个剪辑的好时机。因为这时观众的心里会产生疑问——"我们所关注的角色去哪儿了?"或者"下一步呢?"那么下一个镜头就能"答疑解惑",它的出现也就顺理成章。这样的例子在现代影视作品中十分广泛,如图 6-3-1 所示,松鼠在躲避老鹰的追逐时,老鹰俯冲,松鼠突然消失,留下悬念。

(a)松鼠妈妈躲避老鹰的追逐

图 6-3-1 选自《咕噜牛》

(b) 老鹰开始俯冲

(c) 松鼠妈妈跳上树干

(d) 老鹰掠过,松鼠妈妈消失

续图 6-3-1

(e) 松鼠宝宝害怕

(f) 松鼠妈妈巧妙地躲过了追击

续图 6-3-1

2. 封挡切换

我们在早期的电影中经常看到这样一幕：一个日本军官思索之后下达指令，然后踱步走向镜头直至将镜头遮挡，下一个镜头就是鬼子前进的画面。这样的剪辑方式能使观众如同身在其中，视觉冲击力强烈，而且影片自然流畅，是动作场面经常使用的剪辑方式。例如：在影片《小鸡快跑》中母鸡试飞的一幕，试飞失败，被铁丝网弹回的母鸡直接弹向两只老鼠，黑屏后接到鸡群的镜头（见图 6-3-2）。

(a) 母鸡试飞

(b) 被铁丝网拦阻

(c) 被铁丝网拦阻后向后反弹

(d) 反弹后笔直冲向旁观的老鼠

(e) 老鼠主观镜头，眼见母鸡飞向自己

(f) 母鸡飞向老鼠，黑屏

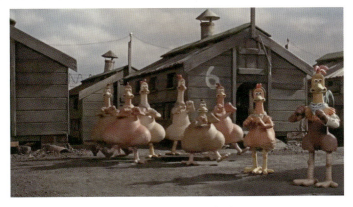
(g) 镜头切向鸡群

图6-3-2　选自《小鸡快跑》

3. 出画入画

出画入画是剪辑中组接不同空间镜头的重要手段。角色移入镜头或移出镜头都会使人联想——"从哪里来？要到哪里去？"于是下一镜头就给出了解释，而且往往可以超出观众的判断，给人们一个惊喜。这种剪辑方式是时空转换的有效方法。例如：在影片《天龙特攻队》中，一位角色被特攻队员吓倒，在跌出画面的时候镜头切到了另一位特攻队员抬起身子的画面，两幅画面景别与动态十分相近，起到了很好的时空过渡作用（见图6-3-3）。当然，这样的例子数不胜数。

图6-3-3　选自《天龙特攻队》

续图 6-3-3

4. 姿态的变换

姿态的变换是利用人们思维惯性来展开的，姿态的变动往往预示着下一个动作，这样就给了我们设立剪辑点的机会。例如：在影片《变脸》中，男主角被直升机追逐跳入海中跳的镜头，男主角第一个镜头演绎了一个向上的动作，马上镜头切换，当穿插了一个直升机扫射的镜头后（增加场面的激烈程度），紧接着就是角色腾空飞跃的镜头（见图 6-3-4）。

图 6-3-4　选自《变脸》1

另外，利用姿态的变换来剪辑镜头还可以增加影片的连贯性。例如：开会，领导起身的动作（此处为近景）马上连接一个该领导头部从镜头下方升起的特写，这时虽然没有中间的过渡，但是起身会给人们一个预见性，起身了就会站起来，这就是思维的惯性。就如同一个伸手的镜头接一个手握杯子喝水的特写，没有出现拿杯子

的画面，但是人们会联想，这样可以使影视作品节奏紧凑，增加镜头的趣味性和连贯性。

5. 动作的起始和终结

在角色动作的开始与结束时进行剪辑是一个恰当的时机。因为这样的画面节奏与现实生活的节奏是一致的，观众也乐于接受。这种剪辑方式在选择剪辑点的时候可以有两种选择：

（1）当动作开始或结束时进行剪辑，这样的剪辑方式多见于一个完整动作的开始或结束。

例如：在影片《变脸》中，女乘务员缓缓走来，当其停下之后镜头就进行了切换，下一个镜头就是该乘务员给男主角递酒（见图6-3-5）。

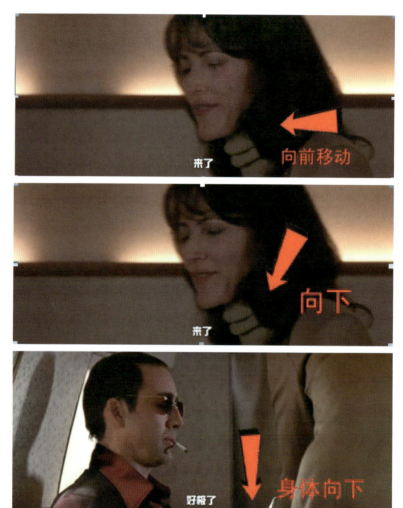

图6-3-5　选自《变脸》2

（2）在动作即将开始或即将结束的时候进行剪辑，这样的动作就会出现一个预见性，在动与静的不断转换中经常使用，大家可以在观看一些经典动作影片的时候细心观察其中的处理方式。

6. 动作方向或速度变化

如果前后相接的镜头，画面中主体的姿态大致相同，没有较大的变化，但是运动的方向或速度有显著的变化，这时进行镜头剪辑是一个好的时机。

总而言之，我们要利用动作中的各种变化来寻求自然而巧妙的镜头过渡。剪辑出来的作品无论用上什么技巧，其目的都是使动作镜头更加流畅，更具有表现力，并且使观众容易接受。

第四节 场景转换

场景转换，是指随着情节的发展，一个场景要转换为下一个场景，这就要求必须选择恰当的方法和适当的技术手段完成转场和过渡。在实现时间和空间的变换时，其目的是使故事清楚流畅，观众在视觉上没有断开的感觉，十分自然。

对于转场来说，我们要照顾到两个方面：

（1）就如同一篇文章不能一口气读完一样，电影需要由不同的段落与语句来组成，我们需要正确使用"标点符号"来断开大篇幅的影视段落，以符合影视艺术工作者的要求。

（2）有些东西是必须打断的，有些东西是不能打断的。没有人愿意看一部断断续续、镜头逻辑混乱的电影，观众需要连续的、有条理的视听语言，这也是转场所需要做到的。

我们习惯于将场景转换的方法分为技巧转场和无技巧转场。技巧转场更多涉及编辑软件功能，如划像、闪白、翻转等，在此不做赘述。而无技巧转场其实不是"没有技巧"，它是通过镜头"硬"切换来实现转场的，其过渡需要编导人员按照剧情讲述的需要，巧妙地处理镜头与镜头之间的关系，实现观众能够接受的自然转场。无技巧转场包括以下常用方法。

1. 特写镜头转场

用特写镜头来结束一场戏或从特写画面开始另一场戏的剪辑手法。前者指一场戏的最后一个镜头结束在某一人物的某一局部（如头部或者眼睛）或某个物件的特写画面上；后者指从特写画面开始，逐渐扩大视野，以展现另一场戏的环境、人物和故事情节。值得注意的是，用特写镜头展开或结束一场戏，都是为了强调人物内心的活动或者情绪，有时是为了表达某一物件、道具所蕴含的时空概念和象征性意义（如钟表、十字架、书籍），以造成完整的段落感。

2. 声音转场

利用音乐、解说词、对白等和画面的配合实现转场。例如，电影《英国病人》中，男主人公受伤前后都在某个时间听一个女人念小说，小说每念一段就转换空间，形成了很好的转场时机。这样的转场在时空中交错，既在交代剧情，又能形成不同时间段主人公的状态对比。

3. 空镜头转场

空镜头是指一些能够刻画角色情绪、暗示剧情发展的，只有景物没有角色的镜头。它是一种间隔效果，也是一种说明效果。比如：心灰意冷的时候转入冬天的雪山；温情安详的时候转入多云的天空，等等。

4. 封挡镜头转场

封挡是指画面上的运动主体在运动过程中挡死了镜头，使得观众无法从镜头中辨别出被摄物体对象的性质、

形状和质地等物理性能，与动作剪辑技巧中的封挡切换类似，这里就不再做过多解释了。

5. 相似体转场

相似体转场利用了外形或内在气质的类似转换场景，从而使转场显得自然流畅、前后呼应。例如：场景一为人们目送一架飞机缓缓升空，镜头中是一架飞机的全景，下一个场景则转换为一个同样动态玩具飞机的特写，然后镜头回拉，显示出是在某公司的办公室，这样就巧妙地完成了时间与空间的跳转。又如：场景一显示的是一个饿汉在对天高呼"好饿啊！"这时是镜头向下对面部俯拍的一个特写，并且声音不断，接着切换到下一场景中，一个管家婆以同样的动作和拍摄景别高呼"开饭了！"两个声音中间有重叠。这样的处理方式适合喜剧中使用。相似体转场需要在拍摄前期就布置好细节，处理得好将会是影片不错的点缀。

6. 动态转场

摄影机与主体有相对运动的时候，利用画面的晃动进行转场。这样的处理方式真实、流畅。模拟的是人在日常生活中的观察方式，并且可以连续展示一个完整的场景空间，在纪实纪录片创作中经常使用。

7. 因果转场

前后镜头具有因果关系，并且可形成呼应、转折等逻辑关系，这样的转场合理自然。例如，在电影《撞车》中，一段情节在一个场景中演绎完毕，女主人公生气地关上门，在关门的一瞬间，场景转换到另外一段故事中，男主人公在睡梦中被惊醒的场面（见图6-4-1）。这一巧妙的过渡，使得不同时间、空间几乎不相关联，同在美国这样一个大社会背景下的两段故事紧凑地连接了起来。

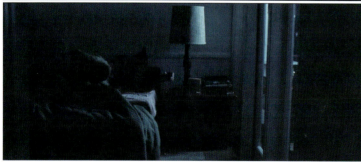

图6-4-1　选自《撞车》

思考练习

1. 论述镜头组接的基本方法。
2. 观看影片《天空之城》，分析其剪辑技巧。

参考文献
References

[1] 孙立. 影视动画视听语言[M]. 北京：海洋出版社, 2005.

[2] 聂欣如. 动画剪辑[M]. 上海：上海人民美术出版社, 2006.

[3] 姚光华. 动画分镜台本设计[M]. 上海：上海人民美术出版社, 2006.

[4] 唐李阳, 等. 影视动画视听语言[M]. 上海：上海交通大学出版社, 2008.

[5] 姚桂萍. 动画分镜头设计[M]. 上海：上海交通大学出版社, 2009.

[6] 邵清风, 李骏, 俞洁, 等. 视听语言[M]. 北京：中国传媒大学出版社, 2007.

[7] 大卫·波德维尔, 克里斯汀·汤普森. 电影艺术：形式与风格（插图第8版）[M]. 曾伟祯, 译. 北京：世界图书出版公司北京公司, 2008.

[8] 史蒂文·卡茨. 电影镜头设计：从构思到银幕[M]. 井迎兆, 王旭锋, 译. 北京：北京联合出版公司, 2015.